图像与造像
——山西中部宗教美术考察与研究

苏金成 著

上海大学出版社
·上海·

图书在版编目(CIP)数据

图像与造像：山西中部宗教美术考察与研究 / 苏金成著 . —上海：上海大学出版社，2020.3（2021.11重印）
ISBN 978-7-5671-3824-7

Ⅰ.①图… Ⅱ.①苏… Ⅲ.①佛教-宗教艺术-研究-晋中 Ⅳ.① J196.2

中国版本图书馆 CIP 数据核字（2020）第 041088 号

责任编辑　傅玉芳
封面设计　柯国富
技术编辑　金　鑫　钱宇坤

图像与造像
——山西中部宗教美术考察与研究
苏金成　著
上海大学出版社出版发行
（上海市上大路99号　邮政编码200444）
（http://www.shupress.cn　发行热线021-66135112）
出版人　戴骏豪

*

南京展望文化发展有限公司排版
上海颛辉印刷厂有限公司印刷　各地新华书店经销
开本787mm×960mm　1/16　印张11.25　字数184千
2020年3月第1版　2021年11月第2次印刷
ISBN 978-7-5671-3824-7/J·528　定价：50.00元

目 录

第一章　太原市文物古迹

　　一、天龙山石窟　　　　　　　　　　　　　　/ 3

　　二、龙山石窟　　　　　　　　　　　　　　　/ 10

　　三、纯阳宫　　　　　　　　　　　　　　　　/ 16

　　四、永祚寺　　　　　　　　　　　　　　　　/ 19

　　五、文庙　　　　　　　　　　　　　　　　　/ 21

　　六、晋祠　　　　　　　　　　　　　　　　　/ 24

第二章　晋中市文物古迹

　　一、资圣教寺　　　　　　　　　　　　　　　/ 35

　　二、后沟古村　　　　　　　　　　　　　　　/ 39

　　三、榆次老城　　　　　　　　　　　　　　　/ 43

　　四、常家大院　　　　　　　　　　　　　　　/ 51

第三章　太谷县文物古迹

　　一、无边寺　　　　　　　　　　　　　　　　/ 61

二、安禅寺　　　　　　　　　　　　　　　/ 65

三、孔祥熙宅院　　　　　　　　　　　　/ 67

四、净信寺　　　　　　　　　　　　　　/ 73

五、圆智寺　　　　　　　　　　　　　　/ 77

六、光化寺　　　　　　　　　　　　　　/ 81

七、浒泊石塔与石窟　　　　　　　　　　/ 84

八、圣果观　　　　　　　　　　　　　　/ 87

第四章　祁县文物古迹

一、兴梵寺　　　　　　　　　　　　　　/ 93

二、祁县古城　　　　　　　　　　　　　/ 95

第五章　平遥县文物古迹

一、平遥古城　　　　　　　　　　　　　/ 105

二、镇国寺　　　　　　　　　　　　　　/ 106

三、慈胜寺　　　　　　　　　　　　　　/ 111

四、慈相寺　　　　　　　　　　　　　　/ 112

五、隆福寺　　　　　　　　　　　　　　/ 113

六、南神庙　　　　　　　　　　　　　　/ 115

七、双林寺　　　　　　　　　　　　　　/ 117

八、白云寺　　　　　　　　　　　　　　/ 124

第六章　介休市文物古迹

一、袄神楼　　　　　　　　　　　　　　/ 129

二、城隍庙　　　　　　　　　　　　　　/ 133

三、后土庙　　　　　　　　　　　　　　　/ 136
　　四、源神庙　　　　　　　　　　　　　　　/ 142
　　五、张壁古堡　　　　　　　　　　　　　　/ 145

第七章　灵石县文物古迹

　　一、资寿寺与资寿寺里的僧人　　　　　　　/ 159
　　二、资寿寺内的十八罗汉造像　　　　　　　/ 160
　　三、资寿寺内的壁画艺术　　　　　　　　　/ 162

参考文献　　　　　　　　　　　　　　　　　　/ 168
后　记　　　　　　　　　　　　　　　　　　　/ 171

第一章 太原市文物古迹

2017年8月初,我们师生八人赴山西省实地考察宗教美术遗迹。此次考察,历时九天,主要是对山西省太原市、晋中市的全国重点文物保护单位进行勘查记录,包括寺庙、祠堂、大院等文化遗址。通过此次考察,我们近距离接触古代先贤们的智慧结晶,感受到我国传统文化艺术的博大精深、源远流长。

地下文物看陕西,地上文物看山西。山西省历史悠久,从北至南,布满各式各样内容丰富的宗教文物遗迹。尤其是太原一带,更为丰富多彩。

一、天龙山石窟

天龙山石窟位于晋祠附近,开凿于东魏时期[1]。东魏皇帝高欢曾在这里修建避暑行宫,所以为统治阶级所重视的佛教也跟着在这里开窟建寺。到了唐代,佛教更是为皇帝所推崇,晋阳又是李唐王朝的起兵之地,所以,唐代在天龙山凿窟也达到了高潮,先后在东西两峰共凿了18窟。(图1-1)

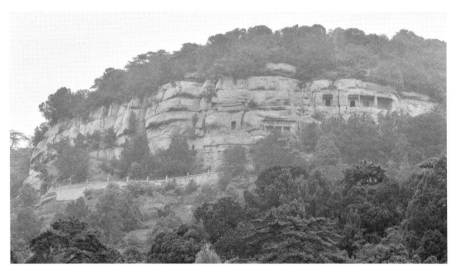

图1-1 天龙山石窟全景

[1] 北魏末年分裂成东魏和西魏,都以"大魏"为国号,东魏由高欢摄政,公元550年其子高洋称帝,改魏为齐,史称"北齐"。太原古称晋阳,东魏(534—550)、北齐(550—577)时为高氏的别都。

我们考察队坐车来到山顶，登上山顶时见屏峰黛立，环境清幽宜人。走到半山腰，就看到了天龙山石窟。这里有东西两峰，东峰为"仙岩山"，西峰为"大佛山"。天龙山石窟中，有东魏、北齐、隋、唐各代开凿的共27窟：东峰8窟，西峰13窟，山北3窟，寺西南3窟。石窟形致各异，大小不一。（图1-2、图1-3、图1-4）

据1983年文物普查，天龙山石窟现存可辨认的残损大小石佛造像500余尊，浮雕、藻井、画像1 144幅，以唐代最多。最早开凿的是东魏时期的第2、3窟，随后开凿的是东峰第1窟和西峰第10、16窟，北齐至隋之间开凿了东峰第11窟，随后是隋炀帝开凿的第8窟，余为唐代开凿的18个窟。佛龛多为尖拱，第2窟为楣拱。第4—7窟的门首也有斗拱，两侧雕有金刚力士。

第2、3窟为平面方形，覆斗顶，三壁三龛式，窟顶中为莲花，四方有飞天，四壁有彩绘斗拱的痕迹，题材内容丰富，雕刻精湛，佛、菩萨、飞天、供养人浮雕呈现出清秀飘逸的风格。

第8窟约4平方米，窟壁和方柱四周都开龛造像，周壁龛内雕有坐佛，龛外雕有两位比丘和两位菩萨像，方柱四面各有一组三尊坐佛。这些造像，脸形长方，颈长，体态浑圆。法衣紧贴身上，衣纹简洁平浅，生动活泼。

图1-2 天龙山石窟崖壁

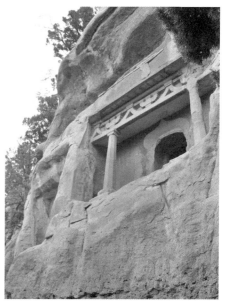

图1-3 石窟入口现状

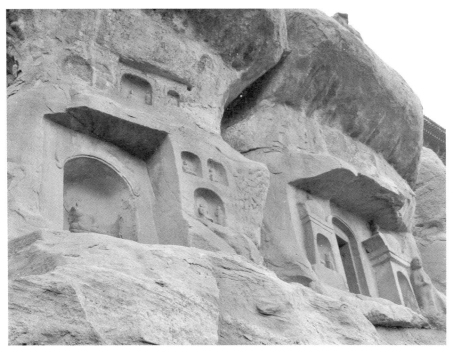

图1-4 石窟入口现状

　　第17窟的后壁有3尊佛像,左右两壁各有5尊佛像。其中的6尊胁侍菩萨像作半跏趺思维状。左壁上的主像为端坐在须弥座上的弥勒佛,右壁上的主像为端坐在莲花座上的阿弥陀佛,后壁上的主像为端坐在束腰须弥座上的释迦佛。佛像雕刻细腻,线条洗练,似为唐初时期作品。其中菩萨像,慈眉善目,姿态优美。窟外还雕有刚劲有力的力士像,刻画生动。

　　第18窟也有13尊佛像,只是后壁和左壁皆为5尊,右壁已毁,但从残迹看来,似为3尊佛像,是唐代写实风格的典型之作。天井是以方柱为中心造成三角形,没有装饰。在洞外的左壁上,还雕有下带龟趺的碑形,上面刻有"有周统壹,天上道消""□隋抚运,冠冕前□,绍隆正法,弘宣方等"。前句是指周武王灭法,后句是指文帝复兴佛法,末尾还署"岁次甲辰年",即隋开皇四年(584)。这里的佛像、佛龛、窟口的形状,左右的力士和狮子、外壁上人字柱等造型,与北齐造像相近,反映了其从北齐向唐代过渡的倾向。

　　第4窟是一个2平方米左右的方形石窟,窟内后壁上有三个火焰形的佛龛,内为三尊结跏趺坐的佛像,旁边有比丘。左右壁上,里面为菩萨坐像,外

图1-5 窟内佛像保存现状

面为菩萨立像。第14窟的平面布置与第4窟基本相同,所不同只是后壁主尊为倚像,胁侍为站立的菩萨。天井为穹隆状,中心刻有莲花,上面还画出帷幕和云纹纹样。刀法洗练娴熟,线条柔和圆润。第21窟的形式与第18窟相似,正壁尊像的头高40厘米,雕凿精致,头束高髻,面部丰润,惟妙惟肖,具有写实性。(图1-5至图1-10)

 天龙山最宏伟壮观的石窟是第9窟,为晚唐时期所建。窟前现为漫山阁。漫山阁的外表为四层重檐歇山顶,内为三层楼阁,是1985年在明代基础上重建的。"高阁停云"是天龙山八景之一。现在上层为弥勒坐像,弥勒大佛头为复制品,原件现存日本。下层为十一面观音像,文殊、普贤分侍两旁。弥勒像高8.8米,是天龙山石窟群中较完整的雕像,体态丰满,宝相庄严,眉目修长,衣纹流畅。下层的十一面观音像,罗纱裹身,项配璎珞,显得慈祥善良,富丽多姿,体现了观音菩萨的大慈大悲的胸怀。文殊菩萨头戴五髻宝冠,表示内证五智;左手执莲花,上放般若经卷,表示般若之智一尘不染;右手执宝剑,表示可断一切无明烦恼。普贤菩萨头戴五佛宝冠,左手执莲花,上有宝剑,右手伸掌,显示出其神通广大而沉稳的特征,象征了大

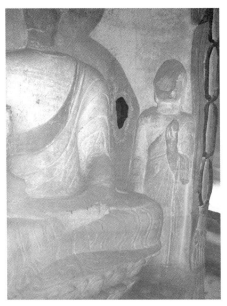

图1-6　窟内佛像保存现状

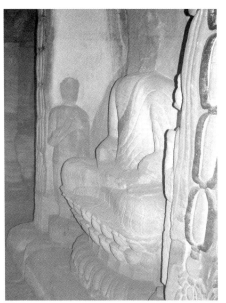

图1-7　窟内造像现状

图1-8　窟内佛像细节

图1-9　石窟内部装饰图案

行大愿。造像体现了佛法无边和佛菩萨普度众生的巍巍功德。（图1-11、图1-12、图1-13）

沿台阶下山，走不多久就来到了"觉凉亭"。亭内立了一块石碑，上面写着"北齐神武皇帝高欢避暑宫遗址"。我们来到白龙洞，这里祀龙神，洞西有一池。据说潭中有

图1-10　飞天

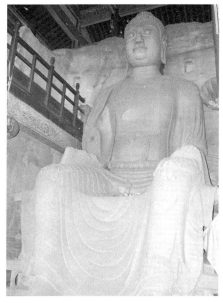
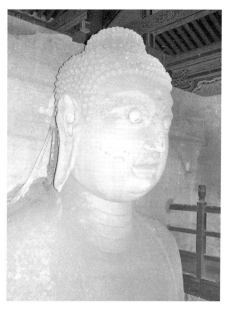

图1-11　第9窟大佛　　　　　　图1-12　第9窟大佛佛头

一白龙,故称"龙潭灵泽",属于天龙八景之一。白龙洞旁边的崖壁有冯玉祥的诗刻:"穷苦同胞之得救,其路途为革命,根基在知识,吾生唯此二事。"据记载,民国十九年(1930)阎锡山邀冯玉祥反对蒋介石,出兵南攻,及秋败归,冯玉祥退到山西,冬入天龙山,曾住一个多月。后因蒋介石遣飞机窥视天龙,冯玉祥便于年底离开了天龙山。

继续下山,就看到了据说有1 500多年的蟠龙松,树冠面积很大,用支架撑起,蔚为壮观(图1-14)。旁边为圣寿寺(也称天龙寺),始建于北齐皇建五年(560)(图1-15)。寺内有天王殿、药师殿、大雄宝殿、九莲洞、钟楼、禅堂院等。大殿是1984年从晋祠北大寺村迁移来的,明初重建的北齐崇福寺大殿,门前

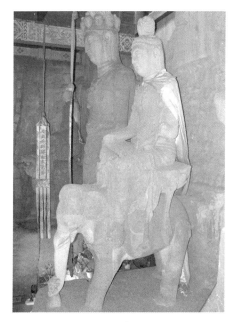

图1-13　普贤菩萨

的哼哈二将据说是中国唯一的坐姿门神。除寺门两侧的唐代力士、大殿的明代三身佛外，其余都是新塑的。寺的西侧有北汉建的千佛楼，楼已毁，现存珍贵的《千佛楼碑记》石刻。

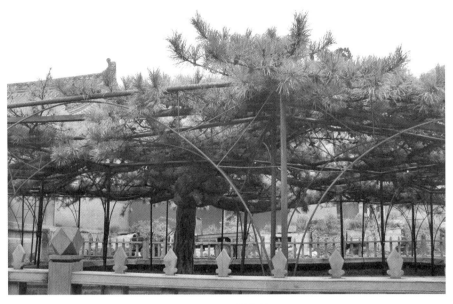

图1-14　蟠龙松

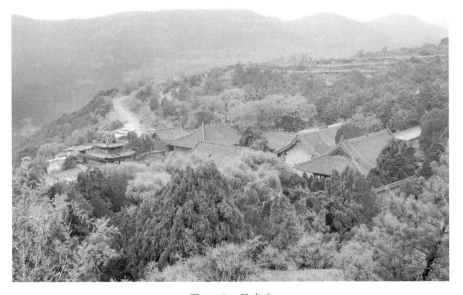

图1-15　圣寿寺

二、龙山石窟

龙山位于太原市区南20公里,西边靠近天龙山景区,南邻晋祠,北邻太山和蒙山。北齐时期,高僧曾在龙山创建童子寺。童子寺前有一座北齐时代的石质燃灯塔,为我国现存最古老的石灯塔。龙山石窟是现存仅有的纯道教石窟群,也是国内现存规模最大、题材最丰富、保存较为完整的道教石窟群,开凿于元初。共有石窟8龛,自上而下、由西向东分别为虚皇龛、三清龛、卧如龛、玄真龛、三天大法师龛、七真龛及2座辩道龛。除第4、5两窟为元代以前古窟外,其余6窟均为元代著名道士披云子宋德方主持开凿。据史书记载,宋德方于元太宗六年(1234)游太原西山,得昊天观故址,有两石洞,他便出资募匠,重建昊天观,并在这两个石洞旁再凿5窟,历六年完工。明正德年间(1506—1521),有人再凿1窟,从而形成今天这一规模。石窟内有道教石雕65尊,风格朴实庄重,衣纹简洁、洗练,表现了元代的风格。(图1-16、图1-17)

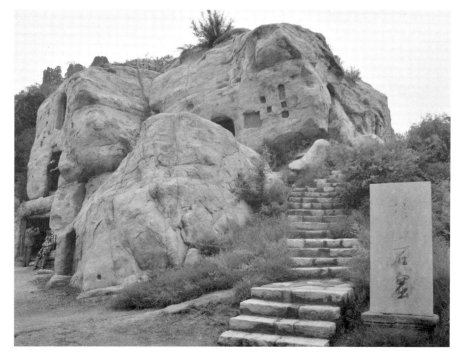

图1-16 龙山石窟

元初丘处机道长的弟子宋德芳道长来到这里，发现了两个石窟和一座道观。从1234年开始，宋德方道长与门人李志全、秦志安陆续营造了虚皇龛、三清龛、卧如龛、披云子龛、七真龛等，并在窟中留下了诸多题记，石窟完工于1239年。1920年11月，日本学者在参访天龙山石窟时，意外地发现了龙山石窟。1924年，日本学者邀请日本学生拍摄龙山石窟。至此，龙山石窟的头像大多被割盗，至今下落不明。第1窟内造像21尊，可惜头像均已不存。

第1窟为虚皇龛，龛内为元始天尊坐像，衣饰披于座上，两边各雕有侍者10尊，头上刻有光环，为朝拜仪式。

第2窟为三清龛，雕刻有元始天尊、灵宝天尊、道德天尊的造像。造像温和慈祥，面相庄严。左右为真人、侍者像。有题记"丹台琼林，以游以息，云浆霞馔，以饮以食。其动非心，其翔非翼。听不以耳，闻乎无穷。视不以目，察乎无极。此皆无始无终，不始不终。含和蕴慈，愍俗哀蒙。谨录此语，庸示区中。自甲午春，至乙未冬，三洞功毕，东莱披云命工勒石"。甲午为元太宗六年（1234），乙未为元太宗七年（1235）。这段墨书题记，出自唐朝高

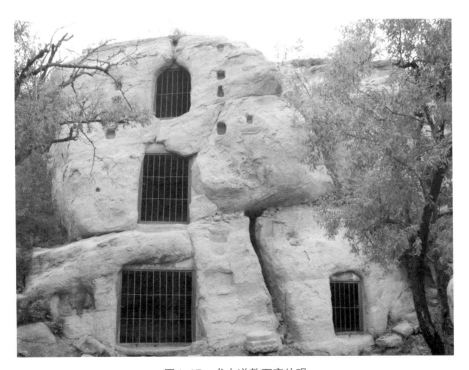

图1-17 龙山道教石窟外观

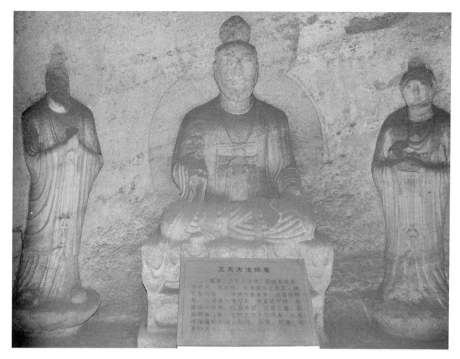

图 1-18　三天大法师龛

士吴筠的《宗玄集》。

第4窟三天大法师龛,即天师龛。共有雕像11尊。三天师指道教创始人张陵、张衡、张鲁父子孙三人(图1-18)。另有8侍者立像。

第5窟为玄真龛(图1-19),主尊为玄真子,唐代道士张志和,为正一派中著名人物,自称烟波钓徒。张志和的《渔歌子》"西塞山前白鹭飞,桃花流水鳜鱼肥。青箬笠,绿蓑衣,斜风细雨不须归"广为人知。此为宋代雕刻。

第6窟披云子龛塑造了宋德方及门人李志全、秦志安坐而论道,表现弟子们认真聆听老师教诲的场景。窟中有题记:"披云自赞。这个形骸许大,已是一场灾祸。被谁节外生枝,强要幻成那个。更分假像真容,便是两重罪过。只因眼病生华,毕竟有个甚么。自戊戌春至乙亥秋工毕,门人李志全稽道作颂。"二侍像分别是秦志安、李志全。

龙山石窟中最有游览和探古价值的是七真龛(玄门列祖洞)。有9座雕像,门侧各雕青龙、白虎、仙鹤、云龙,象征神山仙境。内室雕有王重阳七位弟子,真实地反映了道教全真七子讲经论道的情景。

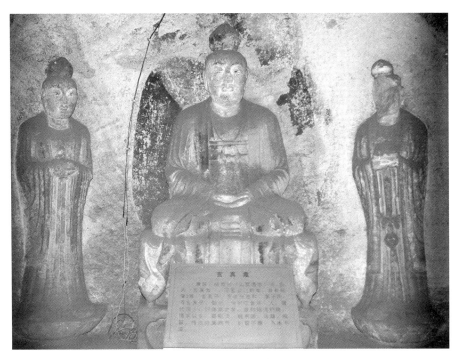

图1-19 玄真龛

遗憾的是，如今其头像已被盗（图1-20）。

龙山其余石窟与全真教有关，全真教是道教的主要流派，元代初年始于辅极帝君王重阳，以全庄老之真，苦己利人为宗旨，传播广泛。龙山石窟内有很多龙纹，三清龛最为精美，还有虚皇龛、七真龛（图1-21）；披云子龛的藻井也有复杂的龙纹，体现了道教与龙的关系。石窟表面有一些浅浮雕。

龙山石窟历经千年沧桑，由于石窟区所处的地质及环境不断发生变化，龙山石窟经历了自然

图1-20 披云子龛

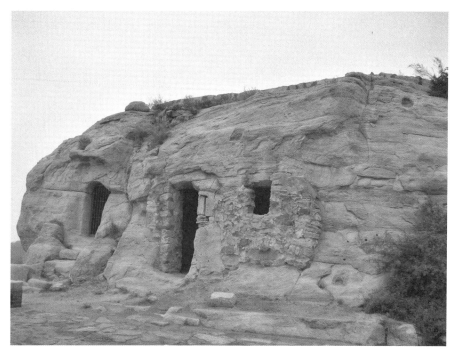

图1-21 七真龛

风化和人为破坏，洞窟及雕像不同程度遭到损毁。有关文物部门正在对其进行保护。

离龙山石窟不远有童子寺石窟，开创于北齐天保七年（556），相传，修建时有二仙童云游至此，故取名童子寺。据史籍记载，原童子寺规模宏大，造像奇伟，燃灯石塔耸立寺前，石室僧舍排列寺后，寺边摩崖石刻佛像顶天立地，高达56米。北齐文宣帝高洋、唐高宗李治及武则天都曾登山礼佛，说明当时的童子寺是相当兴盛的。但在金天辅元年（1117）大部分地面建筑毁于宋金战争。明嘉靖元年（1522）重修。以后一毁再毁，今童子寺只剩下残垣断壁，大佛也仅留残迹，只是石壁上的小龛仍残存十几列，浮雕佛像依稀可辨（图1-22、图1-23）。现存遗物中最珍贵的是寺前的燃灯石塔。

从一地的不同石窟来看，即使同一时期同一地区的造像，派别与教理也并非完全一样，不同的造像要有不同的解读。因此，艺术图像学还要对相类造像从时间和地域上进行综合考察与比较研究。当然，还要考察供养人的意图或背景以及所处的时代社会政治、经济等背景。

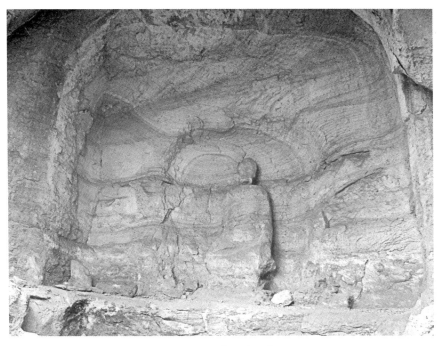

图1-22 童子寺石像

图1-23 童子寺石刻

三、纯阳宫

纯阳宫现为山西省艺术博物馆,环境清幽,古树苍劲。金碧辉煌的琉璃瓦,朱红色的墙,宫门为重檐庑殿顶。纯阳宫原为供奉唐代道士吕洞宾而修建,纯阳二字,为吕洞宾之号,王重阳创立道教全真派后,吕洞宾又被奉为"北五祖",所以这里也称为"吕祖庙"。

在喧闹的五一广场旁,宫观内却别有洞天,极为清幽。纯阳宫坐北朝南,占地面积8 563.2平方米。面阔三间,有五进院落,气魄恢弘,布局紧凑。沿中轴线由南往北依次为山门、"吕天仙祠"木牌坊、原宫门、吕祖殿、回廊亭、灵宝洞、玉皇阁。

进门右边东南方向有一假山,拾级而上,旁边的假山怪石嶙峋,草木茂盛,颇有幽趣。走到山顶,视野变得开阔起来,上有一亭,亭内有关公骑马铜像,表现了关公"横刀勒马"的场景。此处可俯瞰五一广场车水马龙的热闹

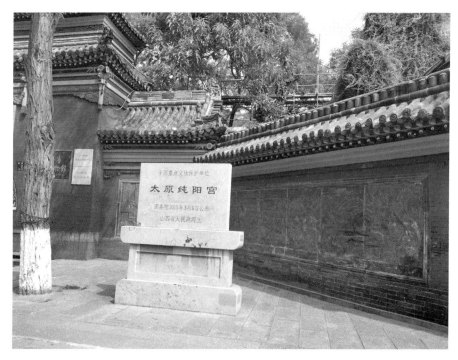

图1-24 纯阳宫文物保护标志

景象。下了假山,在西墙的碑廊中,可以看到古碑等石刻(图1-24)。再往前走,就会看到一个木牌坊,门楣正中高悬着匾额"吕天仙祠"。八字宫门为歇山顶,宫门檐下写有"道德之门"。

走进二进院内,就会看到一尊阿弥陀佛石像,看着很有气势。接下来我们来到吕祖殿。吕祖殿是纯阳宫的主殿,为歇山顶,殿内供奉吕祖像。殿后院落依据八卦而建,即"九窑十八洞",可能为原先供奉诸仙之处,底层的窑洞都有名号,如长春洞、灵宝洞、永沃洞等。回廊亭为四楼四亭,又称为八卦楼。后院之中的巍阁是宫内的最高建筑,在阁顶可以看到市区风景。

两边院落内分别为佛教与道教造像,共有20余间展室(图1-25、图1-26)。最后一院为漆器、珐琅、青铜、瓷器文物展厅。宫观始建于元代,明代万历年间(1573—1620)重修,清代乾隆年间(1736—1795)郡守郭晋及范朝升重修与扩建。纯阳宫既是一座道观,又具备古典园林建筑的特点,突破了北方建筑的风格,同时具有园林建筑的特点,整体布局紧凑,高低错落,曲折回旋,组合巧妙,堪称古建筑精品。

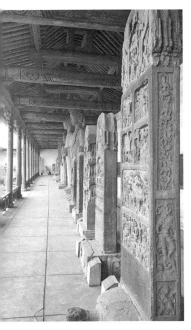

图1-25 造像碑

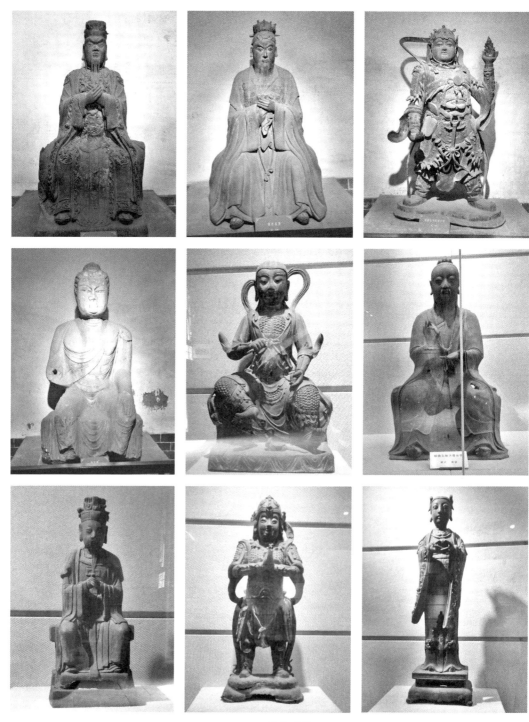

图1-26 道教造像

四、永祚寺

永祚寺又称双塔寺,位于太原市东南的郝庄村。我们在远处就能看到双塔巍巍耸立,"凌霄双塔"也是太原的标志性古建筑。走到山门,高高的台阶映入眼帘。从北门拾级而上,走到寺院门口,松柏苍翠,清凉幽静(图1-27)。

由北面山门进入(这座寺院是坐南朝北的),面阔三间;第二门为如意门,面阔一间,上书"祇园胜景"(图1-28)。可以看到院内广植明代牡丹,尤其以"紫霞仙"为贵。这时虽不是牡丹花开的季节,不过看到枝干非常遒劲,可以想象花开时一定很绚烂。春夏之际,牡丹在双塔的掩映下,姹紫嫣红,花开烂漫。牡丹院内有一通碑刻——《永祚双塔四百周年记》,为姚奠中先生所作。第三进院为"永祚禅林",两边楹联为:"风藻无穷帖爱宝贤花爱紫,因缘有会寺求永祚塔求双。"后院为佛香院,有大雄宝殿、三圣阁,东西两边一为客堂,一为禅堂,现已开辟为图片展厅(图1-29)。

大雄宝殿内用砖雕刻出斗拱,券洞内供奉阿弥陀佛、释迦牟尼佛、药师佛。大雄宝殿有五间,为两檐楼阁式,由仿木结构青砖砌成,殿内为拱券

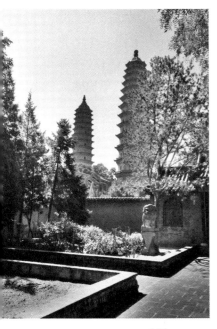

图1-27 院塔

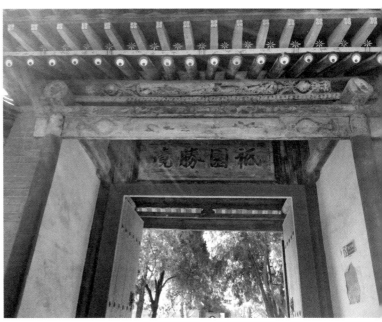

图1-28 院门

图1-29 寺院禅堂

顶,为明代无梁式建筑,也称"无量殿"[1]。明代《宝贤堂集古法帖》[2]和清代《古宝贤堂法帖》[3]荟萃了历代名家墨迹。刻石先后与《大宝贤堂》共置三立书院、督军府、傅公祠内,1980年迁至永祚寺碑廊。乾隆二十七年(1762),增刻苏轼《念奴娇·赤壁怀古》石刻。我国仅有两处保存有《赤壁怀古》的石刻,另一块在湖北黄州的东坡赤壁。大雄宝殿之上的单檐式无梁高阁原为观音阁,后改为三圣阁。

双塔为八角十三层,高约54.7米,为楼阁式砖石建筑,拾级而上,可以到

[1] 因整座建筑采用砖砌拱券结构、不设木梁,故又称"无梁殿"。这种结构的建筑建造时不用寸木,没有梁柱。外部是飞檐挑角,如同巍峨的宫殿;走进殿内,仿佛进入前后回旋的涵洞。同时,"无梁"与"无量"谐音。五台山显通寺、南京灵谷寺都有无梁殿。
[2] 明代晋府世子朱奇源,奉其父晋庄王朱钟铉之命,并以其堂名"宝贤堂"为帖名,于1496年在山西太原集刻的12卷石刻丛帖,俗称《宝贤堂帖》或《大宝贤堂》。卷六、卷七为王献之书。纵0.4米,横0.6米。
[3] 《古宝贤堂法帖》为太原府知府李清钥(字叔达,今辽宁铁岭人)于清康熙五十七年(1718),在太原集刻的四卷石刻丛帖。明弘治二年(1489),晋世子朱奇源在太原集刻《宝贤堂集古法帖》12卷,为继山西境内宋刻《绛帖》之后,规模更为宏伟的又一大型丛帖。为纪念曾经置放《宝贤堂集古法帖》的宝贤堂,并将集刻人朱奇源的法书收录此法帖,将石刻置于太原府署后圃原藏明刻《宝贤堂帖》之处,俗称《小宝贤堂帖》。"小忘旧也,亦复古意也",因名《古宝贤堂法帖》。

达顶层,极目远眺,太原风光尽收眼底。

"永祚寺"之"永祚"二字,语出《诗经·大雅·既醉》"君子万年,永锡祚胤"句,"永祚"就是"永锡祚胤"的略写。《尔雅·释古》说:"永,长也;永,远也。"《说文解字》说:"祚,传也;祚,福也。"《晋书·乐府》说:"永祚,犹远祚也。"可见"永祚"一词,似有"永远流传,万世不竭"的意思。

双塔寺始建于明代万历中叶,大约在万历二十五年至三十年间(1597—1602)。当时寺院称为"永明寺",建的塔为如今偏东南隅的塔,当时称为"文峰塔"。万历三十五年(1607),晋藩第十一代王——晋穆王朱敏淳觉得永明寺、文峰塔规模简陋,就邀请五台山显通寺的住持、建筑家福登(妙峰)和尚,来主持扩建寺院。福登和尚接到邀请之后就来到太原,他看到文峰塔微向西北倾斜,就建议再修一座新塔。扩建用了四年的时间,新建了寺院的三座大殿,即大雄宝殿、三圣阁、两厢方丈和两廊配殿,还有新塔。此时寺院改名"永祚寺",新塔为"宣文塔"。新塔是一座佛教舍利塔,第一层斗拱与第二层斗拱间镶嵌有"阿弥陀佛"匾额。从此,"凌霄双塔"也成为太原的标志,太原古八景之一。山门建于康熙三十年(1691),并且完善了禅堂和殿宇。

塔,不仅是佛教建筑的一种形式,也是佛教圣者的纪念物(即舍利塔),又被称为"浮屠"。14世纪以后,出现了其他不同用途的塔,如藏经塔、航标塔、文峰塔等。永祚寺所建的第一座塔即为文峰塔,此种塔与佛教没有联系,是为了弥补当地风水上的不足与祈求文运昌盛。在宋朝以前,太原曾是充满王气的风水宝地,宋以后人才凋零,当地士绅便建造了文峰塔弥补风水上的不足。当然,这是封建迷信的风水思想的解释,不具有科学的辩证思想。

五、文庙

离纯阳宫不远处的太原文庙,位于五一广场东北角的狄梁公街。沿着狄梁公街向北走,便是古寺崇善寺。可谓是儒释道圆满了。文庙占地31 000平方米。旧址毁于清光绪年间的一次汾河决堤,时任山西巡抚张之洞将文庙迁于崇善寺废墟,建成新庙。清代以后,县级以上行政单位都建有文庙,一般在春秋两季,当地行政长官在文庙举行祭祀典礼,民国后不再举行。

门外北侧四柱三门木牌楼,上书"文庙"二字(图1-30)。正门书"山西省民俗博物馆",为赵朴初先生题写(图1-31)。进门南端为硬山一字照壁,青砖蓝瓦,为明代所建,砖砌"仰之弥高"四字。往前走北边便看到棂星门,有蓝底金字匾额"棂星门",为三门六柱冲天式,两侧为照壁,皆雕龙画凤。棂星,即灵星,又名天田星,是二十八宿之一"龙宿"的左角。皇帝祭天时,就要先祭棂星。文庙修棂星门,象征祭孔就如同祭祀上天一般。门前的铁狮子,为明代晋王府遗存。旁边的照壁刻有团龙。太原文庙三进院落,由南向北依次建有照壁、六角井亭、棂星门、大成门、大成殿、东西庑和崇圣祠,庄严肃穆,古木参天。走过泮桥,就来到大成门,面阔五间,琉璃瓦顶,写有楹联:"礼圣贤感悟仁者教诲,品香茗聆听智者忠告。"山西省民俗博物馆主展厅是大成殿,两侧有"忠孝""节义"石刻与铁人像、镇水铁牛铜像。东西两庑展出一些山西民俗文化展览,反映了山西的历史地位与人文内涵。而在文庙的院落中,有大量的碑刻和小件文物堆积在空地上,如石狮、佛像、拴马柱、石经幢等,比较杂乱(图1-32)。大成殿面为单檐歇山顶,内有孔子像和儒家文化的陈列,可清晰了解儒家文化发展脉络(图1-33)。

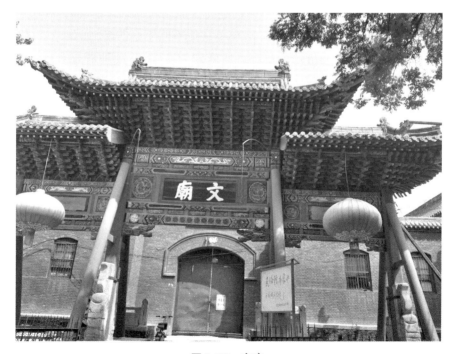

图1-30　文庙

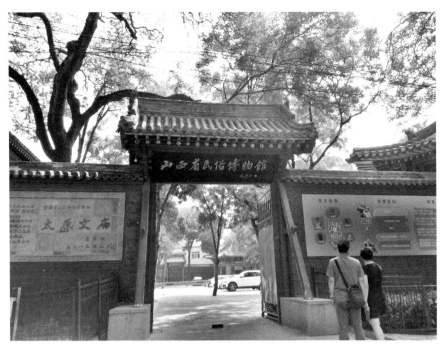

图1-31 山西省民俗博物馆

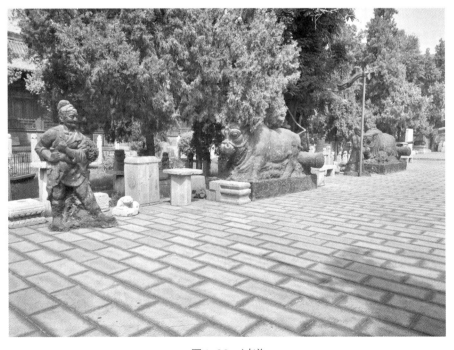

图1-32 过道

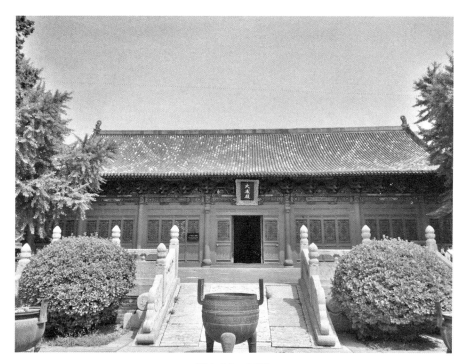

图 1-33　正殿

六、晋祠

晋祠位于太原市晋源区晋祠镇，原名晋王祠，为纪念晋开国诸侯唐叔虞及母后邑姜后而建，始建于北魏，初名唐叔虞祠，因祠堂建于晋水之源而称晋祠，为中国现存最早的古典宗祠园林建筑群，是宗祠建筑与园林山水结合的典范。大门为单檐歇山式建筑，中门楣上悬一大匾题"晋祠"两个楷字（图1-34）。门前廊柱上悬一对联，以洒脱的行楷写着"临汾川而降祉，构仁智以栖神"，门内楣匾是篆书"宗唐发轫"；屋顶一色黄琉璃瓦而建，显得庄重大气。

晋祠内中轴线上的建筑，由东向西，依次是：水镜台、会仙桥、金人台、对越坊、钟鼓二楼、献殿、鱼沼飞梁和圣母殿。这组建筑和它北面的唐叔虞祠、昊天神祠和文昌宫以及南面的水母楼、难老泉亭、舍利生生塔等，组成了一个综合建筑群。其中，圣母殿前八根立柱上分别盘绕的八条木雕蟠蛇最为生动，观之让人触目惊心，与殿前的被梁思成评为国内唯一的一座"鱼沼飞梁"相映成趣。晋祠内设有纪念三晋名人傅山的"傅山纪念馆"，馆内有傅山精品书画复制品展出。

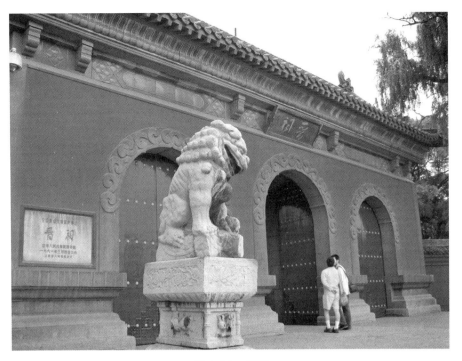

图1-34　晋祠

　　我们首先看到的是水镜台，正对着圣母殿，是一座戏台。这是一座殿楼与卷棚合一的建筑，上书匾额"三晋名泉"，笔力遒劲（图1-35）。水镜台除了巧妙的建筑设计外，让人叹为观止的还有梁间柱头精巧绝伦的木雕饰物和色彩斑斓的装饰图案，可谓是雕梁画栋、巧夺天工。由水镜台继续西行，过智伯渠就到了金人台。金人台也称莲花台，中央的琉璃瓦小阁上的四个角各铸一个铁人，每个铁人高约2米，据说铁人为镇水之用。据《晋祠志》云："铁本是金，熔铁铸人，名曰金神，金能生水，有金则水旺。"西南角铁人铸造水平最高，除东北角为1913年补铸，其余为北宋时期所铸。

　　金人台之后便是对越坊，据载此坊是明万历年间邑贡生高应元因母病祈福、病愈还愿所建[1]。对越坊也是四柱三门重檐式木结构琉璃顶牌楼（图1-36）。坊之南北有钟鼓楼分峙对称，顶为重檐歇山式，无围墙，看起来像是凉亭。

[1] 对越：语出《诗·周颂·清庙》："对越在天。"意为报答宣扬祖先之功德（刘军主编：《晋祠文化遗产全书：楹联匾额卷》，文物出版社2015年版，第192页）。

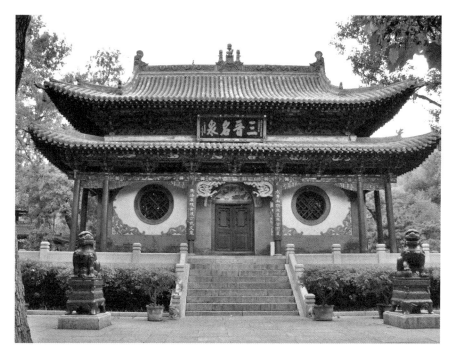

图 1-35 晋祠水镜台

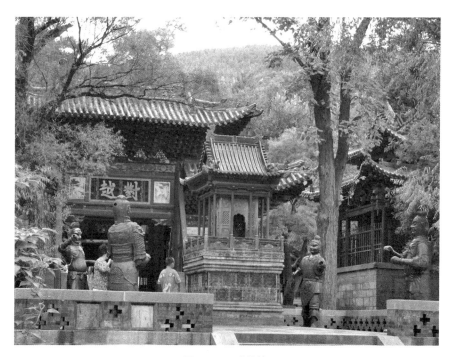

图 1-36 对越坊

对越坊西边就是献殿了,为类似凉亭的建筑,建于金大定八年(1168),是祭祀时陈设贡品的场所。面阔三间,单檐歇山顶。全部用木头和椽卯修筑而成,为国内同时期古建筑所独有。

继续前行,我们来到了圣母殿前的鱼沼飞梁(图1-37),古人以方为沼、圆为池,池中多鱼,故称鱼沼。鱼沼中有34根八角石柱,据《水经注》记载,北魏时此桥就已经存在。著名的献殿、鱼梁飞沼、圣母殿为古建筑的代表作。古树很多,其中的两棵周柏盘根错节,据说有3 000多年的历史,还有汉、隋、唐的槐树,至今仍充满生机。

接下来到了晋祠的主体建筑:圣母殿,这是一座典型具有北宋特征的古代建筑,说是三晋历史文脉的一个综合载体也不为过。圣母殿建于北宋太平兴国九年(984),崇宁元年(1102)修葺,祭祀唐叔虞的母亲邑姜。大殿高19米,为重檐歇山顶,面阔7间,进深6间,殿外的柱子上有雕于宋代的8条木雕盘龙,是中国现存最早的木雕盘龙(图1-38)。据资料载,圣母殿采用"减柱法"营造,殿内外共减16根柱子,以廊柱和檐柱承托殿顶屋架,所以殿内无柱、十分的宽敞。内有43尊宋代彩塑,除了圣母邑姜,还塑有宦

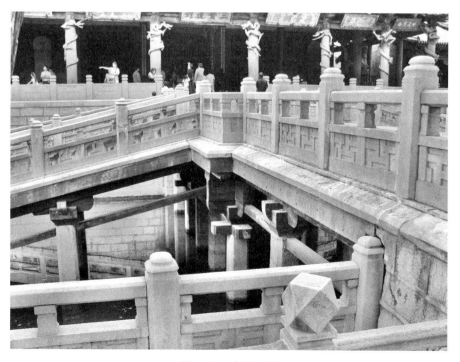

图1-37 鱼沼飞梁

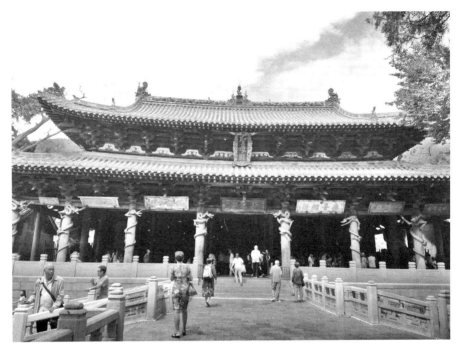

图1-38 圣母殿

官、女官和侍女(图1-39)。塑像逼真传神,姿态自然,栩栩如生,看起来各司其职,细腻地刻画出宋代宫廷人物的面貌。圣母殿中有楹联5幅、匾额20块,多为历代对圣母的加封(图1-40)。晋祠现存的碑碣中,有唐太宗李世民书写的《晋祠之铭并序》[1]和武则天作序的《华严经石刻》。走出大殿,我们看到了大殿前廊柱上缠绕的8条木雕盘龙,8条龙各自抱着柱子,怒目利爪,栩栩如生,呼之欲出,工艺可以说是非常精湛的(图1-41)。

我们沿着智伯渠前行,来到了难老泉。难老泉在北齐时取《诗经·鲁颂》中的"永锡难老"为名,晋水即从此泉中流出。不过由于大量开采地下水与煤炭资源,使泉水枯竭,现在的水是由水泵形成的。这里有一座难老泉亭,为八角攒尖顶(图1-42)。亭内有很多匾额,其中以傅山题写的"难老"最为著名。此匾之下尺许,檐口处另有一横匾,上题"晋阳第一泉"。难老泉亭西边的两层建筑为水母楼,是祭祀晋源水神的祠堂。建于明嘉靖四十二年(1563),是一座重檐歇山顶两层楼阁,上下匾额为"悬山响

[1] 617年,唐高祖李渊和其子李世民从晋阳起兵时,曾在唐叔虞祠内祭拜。646年,李世民重游晋祠,感慨万千,遂作《晋祠之铭并序》。

第一章 太原市文物古迹

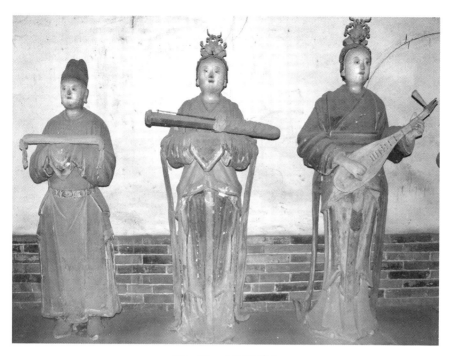

图1-39 女官和侍女

图1-40 匾额

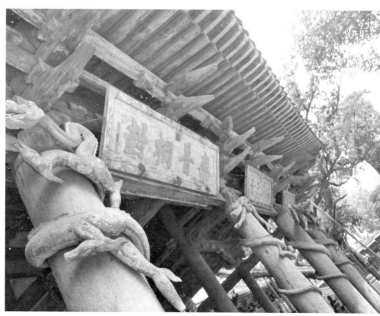

图1-41 殿前廊柱木雕盘龙

图1-42 难老泉亭

玉""沾濡悬瓮"。

关于难老泉有一个"饮马抽鞭，柳氏坐瓮"的传说：古时晋祠所在地的古唐树附近无水，村里一位受婆婆虐待的柳姓媳妇，每日从很远处担水，而婆婆作难，只饮其身前桶中之水。一日路遇一牵马老翁，老翁求柳氏桶中水饮马，也只要其身前桶中水。柳氏毫不迟疑地应允，于是老翁送柳氏一根马鞭，嘱柳归家以鞭抽瓮，一鞭则水涨满瓮。从此柳氏便无须担水。小姑发现了秘密后，乘柳氏回娘家之际，拿马鞭乱抽水瓮，不料水汹涌喷出，溢流不止。正在娘家梳头的柳氏得讯，未及收拾，忙奔回家坐在瓮上，从此水从柳氏身下源源流出，千年不绝。由此山名悬瓮、泉名难老，泉亭之上也建了一座水母楼。

据资料载，水母楼上层为木构，面宽三间，为楼阁形式，两山面及后面均砌以砖墙，周围绕木质栏杆，建筑设计十分别致；特别是水母楼二层塑有水母成仙像，神龛两侧列水族侍女塑像8尊，鱼尾人形，构思奇巧，堪称神品。据说在水母楼二楼的南北两壁绘有明代壁画，为水母朝观音出行仪仗仙仪图、普降甘霖图，也是不可多得的艺术珍品。

献殿北侧的唐叔虞祠建于清乾隆三十六年（1771），分为内外两院，外院有碑廊环绕，布局对称，正殿两旁陈列着一组手持不同乐器的元代乐伎塑像。内院正北为唐叔虞殿，殿内中央为唐叔虞塑像。

昊天神祠位于唐叔虞祠东侧，由三清洞、关帝庙、玉皇阁构成。主要供奉玉皇大帝。往西走，就来到了晋溪书院。晋溪书院始建于明嘉靖十一年（1532），明代四朝功臣王琼所建。初为晋溪园，为其私人别墅。书院共两进院落，太原王氏很出名，王氏祠堂——子乔祠就在晋溪书院内；殿内有王氏始祖子乔坐像，南北配殿陈列着王氏历代名人画像。

十方奉圣禅寺位于晋祠的最南部，这里是一个比较独立完整的景区。刚刚踏进寺院，不远处一座玲珑宝塔赫然在目。穿过翰香馆，走进浮屠院，塔就在眼前了。据载塔创建于隋代开皇年间，宋代曾重修，今存为乾隆十六年（1751）重建，是中国清代砖塔中的佳作。塔身高近40米，八角7层，轮廓秀美，挺拔壮观，雕饰巧妙（图1-43）。每层间均是砖制斗拱挑出，饰以琉璃勾栏。据载最初修建时塔下埋有一粒佛祖舍利子，而乾隆年间重建此塔时，竟发现有许多舍利子，于是取"佛门有灵，生生不竭"之意，名之"舍利生生塔"。前后两院也是广植牡丹，如果是春天花期时来游览，一定会更添生机。我不禁想起欧阳修咏晋祠的诗句："地灵草木得余润，郁郁古柏含苍烟。"

据传寺院最初为唐高祖李渊为大将尉迟敬德所修的别墅,可是尉迟恭却常做砍杀之梦,睡不踏实,于是去请教国师智满,国师建议他修建寺庙,超度众生,忏悔杀业。于是,尉迟敬德将别墅改为寺院,就是如今的十方奉圣禅寺。寺院元代重修,现主要由景清门、华严经碑廊、二郎庙、芳林寺(大雄宝殿)和配殿构成。

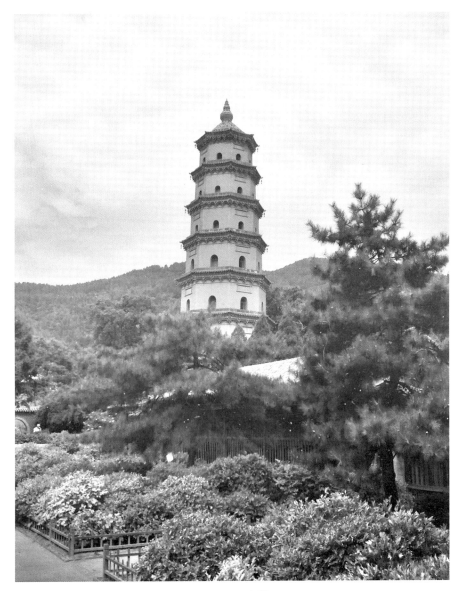

图1-43 寺塔

第二章 晋中市文物古迹

晋中作为山西省的地级市,坐落于中部,太行与汾河左右相拥,有着深厚的人文底蕴,晋商曾经纵横商界600年,有晋商故里之说。我们对晋中市区附近的几座寺院、老村及榆次老城进行了考察。

一、资圣教寺

第一站前往北要店村,寻找一座名为资圣教寺的寺院。一行人刚下车便见到一座沧桑古老的戏台(图2-1),从远处看戏台上已是被用来作堆积粮食作物的场所,但整个建筑的框架还算保存完整。整个戏台主要由石木砖瓦组成,顶梁柱立于圆形石上,梁上木质建构复杂,穿插有序,梁下大门紧闭,隔着窗户可见摆放着一口红色木质的棺材,显得阴暗幽深。

古戏台两边为对称式刻有飞龙图案的精致石板墙,此石板表现出完整的对称性,整个墙壁构造结合方圆形状,位置和比例相当精准,可见此刻工技术极为精巧。龙纹是藏传佛教艺术图形之一,从侧面也反映出此戏台跟

图2-1 北要店村古戏台

佛教文化有着密切的关系。

1. 建筑外观

离戏台正前方约百米就是资圣教寺（图2-2）。关于资圣教寺的文献记载并不丰富。据资圣教寺住持纯朴法师介绍，该寺始建于宋天禧元年（1017），整个结构还是宋代原作，正殿最大，元代曾进行重修。寺庙至今主体建筑基本完好，系山西省重点文物保护单位。

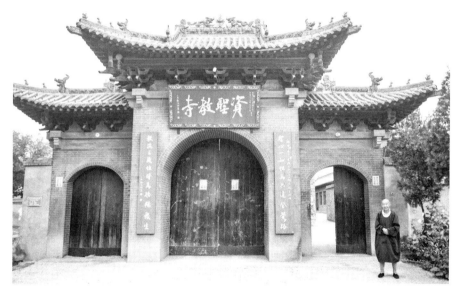

图2-2　资圣教寺山门及纯朴法师

寺院山门为单檐悬山顶，为现代所翻修。门上高悬的匾额和两侧的对联十分显眼，蓝底金字，为刘志杰所书（1956年生，河北衡水人，现居太原）。其联"圣心一如但为六道登觉路，教演三藏惟将为德赐众生"押韵和谐、对仗工整，以圣、教二字为上下联首字，彰显着资圣教寺所承载的无量功德。

三门中只有一扇偏门开放。进入寺院，有一面阔三间、尚未修复完成的殿宇，单檐悬山顶，檐下出廊，柱、房梁和窗户有些破旧，梁上也没有牌匾悬挂，但两侧有新建的围墙防护，房顶琉璃瓦经重修。

向前走可见观音殿，观音殿外部华丽恢弘、色彩鲜艳，由今人翻修。歇山顶，前设廊，面阔三间。廊左侧有一鼎生锈的古钟，周围刻有文字，上半部分刻四字吉语，如"五谷丰登""佛日增辉"，下半部分主要刻资助者和贡献

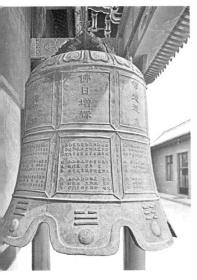
图2-3 观音殿古钟

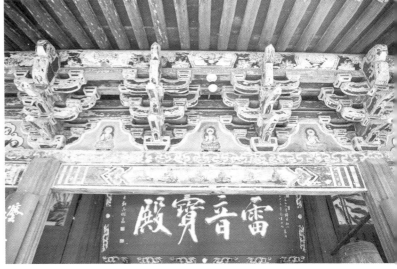
图2-4 雷音宝殿外观

者的姓名(图2-3)。此殿大门紧闭,尚不开放。

 又向前是雷音宝殿,精美硕大的香炉立于门前。门两侧各放一块石碑,右边为明代石碑,重建资圣寺碑记其碑额"资圣教寺碑记"六字篆书,线条婉转,结构处理巧妙,背面楷书结构工整有度,刀法纯熟,带有生动活泼的线条。左边为2000年重修碑记,隶书刻成。此殿面阔三间,进深两间,单檐悬山顶,设孔雀蓝琉璃剪边。殿拱上绘有三尊佛像,额枋上有僧人、莲花等图案,均已褪色。门上有"雷音宝殿"的匾额,门两侧为"震雷驱无明顿超三界,渡音演般若智化众生"对联,蓝底金字,十分崭新,与檐下古旧的构建形成鲜明对比(图2-4)。大门左上方侧悬有一口古钟,较观音殿的钟小许多。

 2. 殿内塑像

 雷音宝殿内供有三尊佛像,基本保持古时原貌。其背光精美华丽,附着金粉,但由于年代久远且房梁柱子曾经倒塌过,有些部分破损颇为严重。三尊佛像全身金色,唯有头发为蓝色,面相雍容,坐于须弥莲花座上,其中有两尊佛像手臂残缺。佛像前立有菩萨,可清晰地看到里面的木质材料,其五官尚保存完整,身上设色主要以绿蓝红为基调,纹路图案和谐自然,肢体有些破损,但并不影响其逼真的精神风貌(图2-5)。

 此外,塑像周围原有壁画,今已重新粉刷,无任何痕迹。

37

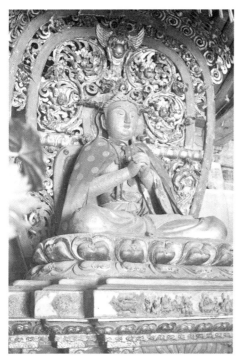
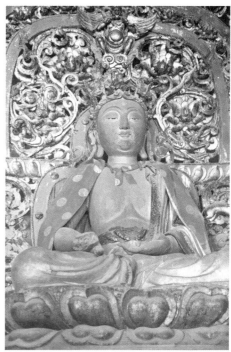
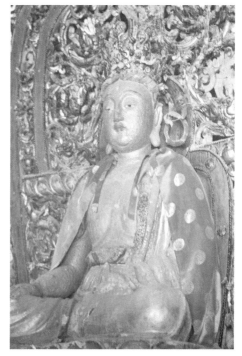

图2-5 雷音宝殿佛像

二、后沟古村

午后,天气愈发变热,接下来我们乘车到历史悠久的古村落——后沟古村。

1. 古村概况

后沟古村曾被用为拍摄电影的场地,并逐渐成为旅游胜地,为村落带来了经济发展。据可考历史推断,该村落可上溯至唐代。其建筑接近陕北砖窑,院落主要为三合院及四合院,遵循中国传统风水学的理念和方式建造。古人十分信奉风水,认为居住者可以通过与自然和谐共生,来达到阴阳平衡,获得强健体魄,拥有宏福之运和远大前程。后沟古村拥有完善的神庙系统,佛教、道教、儒教皆收囊中。此外,大量的砖雕、木雕、石雕艺术也颇为精美。

村口一面高高的石壁首先映入眼帘,弥漫着古香古色的乡村气息(图2-6)。顺着村口进去,只见一座农耕铜塑,铜像下面写着"后沟古村,农耕文明"。不难理解农耕是后沟古村原始的生活方式,村落沿河岸依山势而建,汇集了农耕文明的精华。顺道而上,是一座观音殿(图2-7、图2-8),位于后沟古村西南方的半崖之上,与村中玉皇殿隔河相峙,坐南朝北,俗称

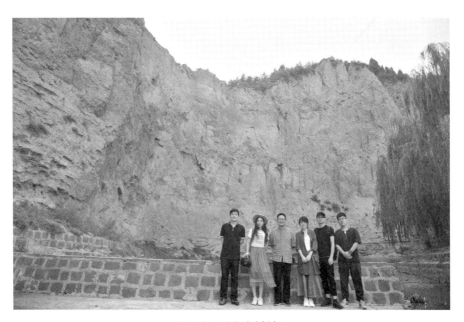

图2-6 后沟古村村口

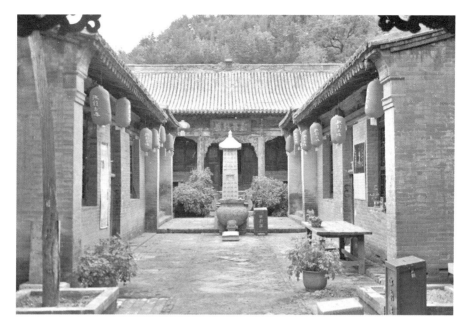

图2-7 观音殿内部

图2-8 观音殿内部

"南寺"。院落为长方形四合院堂式寺庙，保持了明、清建筑风格，并具较为完整的砖木结构。其大殿面阔五间，悬山式屋顶，下设廊。斗拱为木雕龙首凤喙，在民间寺庙较少见。梁间龙纹彩绘和檐板真金贴绘龙纹为明清两代的佳作，反映了当时的时代特征，具有很高的艺术价值。堂中有一块明代天启六年（1626）重修的石碑（图2-9），碑文上刻有"年代替远，不知深浅"，可见这座观音堂最少也有400年的历史了。大殿之内，主祀观音及财神、送子等塑像。

图2-9　观音殿碑记及细节

院内钟鼓东西对峙，气势恢弘；院内有株八百余年的柏树和佛塔造像，香炉和功德箱放于殿中，正殿梁架彩绘沧桑陈旧，院两旁由砖头所盖的禅房，门紧关，梁上高挂红灯笼，为这幽深寂静的堂里增添了一点喜气。

离开观音堂，向东为通往古村的龙门石桥，下有龙门河水流淌环绕。走过石桥，可见一座古戏台位于村落中心。戏台稳重大气，前棚后殿，衔接自然和谐，是一座砖木结构的古建筑。其斗栏纹饰精巧，卷棚屋顶弧线优美，耳墙朴实敦厚，砖、木、石三雕都十分别致。过桥后，便在路边看到五道庙，上斜坡有一古戏台和几座古老的民房，周围挺立着几棵苍老的古树。

2. 民居建筑

后沟古村的民居建筑在选址、取向等方面讲究因地制宜，大部分为穴居和半穴居式窑洞（图2-10），其院落以靠崖窑洞和独立式四合院为主，每个院落都含括窑洞式空间，其中土穴土窑洞较多。"整个村落中大部分院

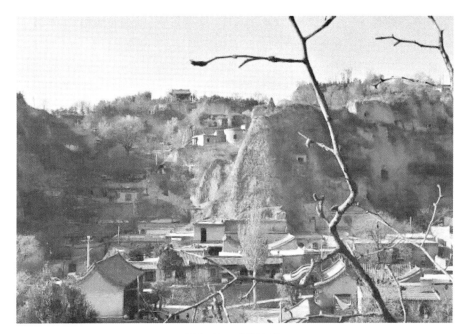

图2-10　窑洞布局

落的正房都是窑洞,并且配厢房,建有倒座的南房,形成四合院,构成了恬静详实、优雅静谧的生活环境。这些都是后沟典型的窑洞院落类型。"[1]观音堂只是后沟圣庙的一处,这里的古建筑如星罗棋布,有十足的研究价值。当地村民告诉我们,全村共有18座神庙和1座祠堂,依风水而建,按方位而立,东有文昌庙,南有魁星庙,西有关公庙,北有真武庙,山神、河神等庙应有尽有。

后沟古村中的三合院及四合院(图2-11)都是用房屋和围墙四面围起来的封闭空间,院落主人日常居住的房屋建在院子北面,称为正房;院子东西两侧建的房屋,称为厢房;如果是四合院,还要在院子南侧建南房,但正房一定要高于厢房和南房。四合院的院门设在院子的东南角,方向朝南;三合院由于不建南房,院门一般设在南墙的正中间。无论是三合院还是四合院都会在院门内设影壁,四合院的影壁一般是在东厢房的墙上砌上墙帽,做成影壁状;三合院则是在大门之内再建一座仪门,平时不开当影壁用,逢年过节或家里办大事时便会打开当仪门用。

[1]　闫锦峰:《榆次后沟古村院落空间形态意象》,载《艺海》2014年第11期。

这种院落格局含蓄包纳、深藏不露，同时又非常实用。因为按风水学的原则，正房建在北面且高于厢房和南房，便于院落主人卧室的采光；院门朝南则便于温暖的东南风吹进院子；但是即便是温暖的东南风，如果直闯进院子，对院落的居住者仍是不好的，所以要在门前加上影壁以减缓风势。

经过知青院，接着来到半坡院，本地村民居住基本都聚居于此，房子背靠山，附近还有独立式窑洞，但已遭到破坏。接着我们往回走，前往龙王庙，路上见一座仿古塑料建造的大石桥，显得格外的逼真。穿过石桥，看见一眼旺泉，泉水涌动不息，甚是清凉，相传是龙门河水的发源处。龙王泉水池往上走几步便是龙王庙，庙宇面积不大，约4平方米。

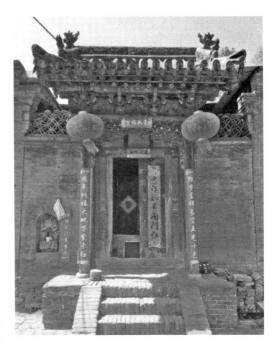

图2-11　四合院

在返程的路上，有多座五道庙，途经一座关帝庙，庙并不大，关羽坐于殿中，周昌持刀、关平托印于两侧，庄重肃穆。所谓关帝庙，是为了供奉三国时期蜀国的大将关羽而兴建的。关帝庙是中华传统文化的一处重要表现，与人们的生活息息相关，关羽与"文圣人"孔夫子齐名，被人们称为"武圣关公"。

古村面积甚大，此次之行并没有完全走遍全村，却也了解了后沟古村的风土人情，陶醉于古村山色之间。

三、榆次老城

午饭后，一行人前往榆次老城。早闻老城历史悠久，在战国时期就已经出现，而现在的榆次老城是经过隋代修建的，在外观环境上有了很大的变化。

我们经过售票口进入老城,仿佛穿越时空来到了古代生活的环境,一眼望去,城内街道、亭台、楼阁等都弥漫着历史的气息,家家户户挂着红灯笼,似乎是为了迎接我们的到来。

1. 城隍庙

老城最有名的建筑莫过于城隍庙了,此庙为元朝所建,现为国宝单位,是我国众多的城隍庙中年代古老、保存相对完整的古代建筑群之一。

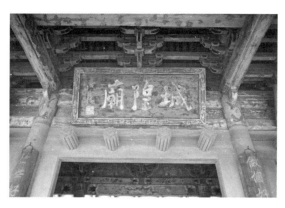

图2-12 城隍庙牌匾

榆次城隍庙的建筑布局体现着五方面的特点:第一,采用四合院布局这种传统建筑组群方式;第二,坐北朝南,附属建构对称,布置整齐;第三,采用"前堂后寝"的布局方式;第四,榆次城隍庙大殿(显佑殿)正是城隍神理政之所,其布置古朴典雅,宏伟壮观;第五,主要建筑形制规范,空间处理都在主轴线上,格局对称均衡[1]。

在山门前可看到绿琉璃瓦歇山顶,门左右各立门神,高大壮观,匾额"城隍庙"三字是由扬州八怪郑板桥题写(图2-12),其字线条凝练,结构收放有度。郑板桥,原名郑燮,字号板桥,人称板桥先生,祖籍苏州,江苏兴化人。康熙秀才,雍正十年(1732)举人,乾隆元年(1736)进士,曾任山东范县、潍县县令,政绩显著,后客居扬州,以卖画为生,为"扬州八怪"重要代表人物。进入大门,四重檐两层楼阁屹立眼前,这便是玄鉴楼,始于明,高达25米,宏大雄伟,精美漂亮,华贵雍容。东西侧为钟鼓楼。玄鉴楼背后是古戏台和古乐楼,三座楼台虽不同时期建造,但从远处眺望,三者简直浑然天成,相得益彰。

城隍庙最主要的特色在于其壁饰,砖雕壁饰和琉璃壁饰都运用了夸张、神化的表现手法,反映了当时的文化内涵。

砖雕是一种雕塑工艺形式(图2-13),大多用于照壁、门头、檐板、廊心墙、屋顶等部位之上。其中,照壁砖雕的表现手法丰富,装饰题材也十分广泛,包括文字、花草、动物、人物等,用来表现吉祥之意。

[1] 侯淑君:《浅谈榆次城隍庙壁饰与建筑的关系》,载《文物世界》2013年第3期。

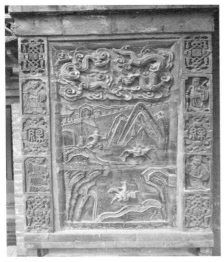

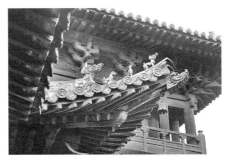

图 2-13 砖雕

榆次城隍庙的"八"字形琉璃影壁既为整个建筑群落增添了气势，又可遮挡视线，保证生活的私密性（图2-14）。该城隍庙中有两对影壁，一大一小，大的设于乐楼东西两侧，呈单楼式。壁座由青砖砌成，束腰处镶嵌了凤凰、麒麟、神鹿等神兽的琉璃贴砖，惟妙惟肖，出神入化。基座砌有青砖、琉璃，富丽敦实。壁身呈对称式，雕刻了麒麟奔腾图，壁面中央是一只琉璃麒麟。西侧壁面上亦有麒麟，仰首向前奔跑，英姿焕发，神采奕奕，具有强烈的动感与张力，麒麟躯体采用高浮雕的形式[1]。

自乐楼出来，对面便是显佑殿（图2-15）。显佑殿建于元，在台基上建造，主要为守护保佑城民，是人们宗教祭祀的场所之一。走上台基，来到献殿，见三块横匾挂于檐上，分别题写"显佑殿""偿罚无差"和"彰善恶"。门

[1] 侯淑君：《榆次城隍庙的壁饰艺术》，载《文物世界》2012年第1期。

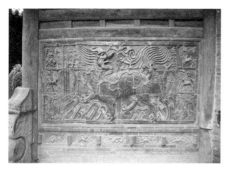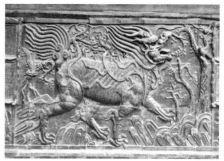

图2-14 琉璃影壁

图2-15 显佑殿

联为"百善孝为先,论人不论事,论事寒门无孝子;万恶淫为首,论事不论心,论心千古无完人"。显佑殿东西两侧各有配殿。东配殿为冥王殿,内供东岳大帝、十殿阎王以及一幕幕的十八层地狱情景雕塑(图2-16),相当幽深恐怖。西配殿为元辰殿,主要供奉斗姆元君和六十元辰神。

穿过显佑殿就是城隍爷休憩的寝殿,看起来相对朴素,寝殿西配殿是天缘宫,供奉月老,东配殿是元君殿。在天缘宫旁还有入口,进入后令人眼前一亮,有"柳暗花明又一村"之感。此处树绿草青,生机勃勃,树上挂满了红布,很是喜气。主殿为财神殿,或许因人们喜爱求财,财神殿香火才会如此

旺盛。这时伴随着小雨来到一座后花园(图2-17),此景颇像苏州园林,古式的建筑,柳条低垂,撑着伞走在长廊上,看着雨水落在湖面,格外悠闲。

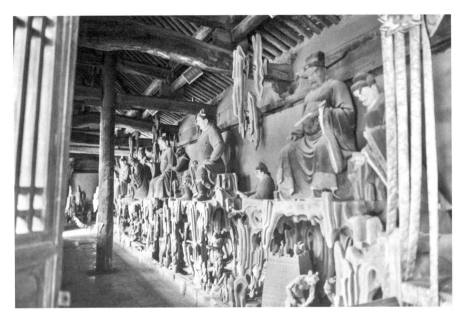

图 2-16　阎王殿

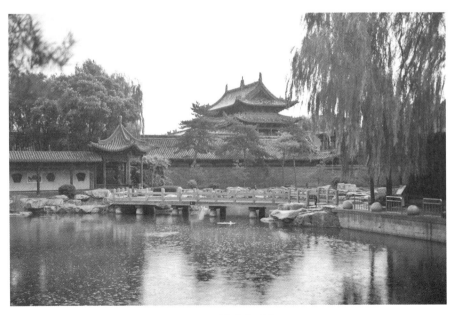

图 2-17　城隍庙后花园

2. 榆次县衙

从城隍庙走出,路过海洋馆,来到榆次县衙(图2-18)。俗语道"左城隍右县衙",可见县衙和城隍庙一般是对称修建的。文化文物界有"朝堂看故宫,县衙看榆次"的说法,可见榆次县衙历史、文化价值。

榆次县衙是中国现存最大的县衙,其州级规模在全国都为数不多的,有"三晋第一衙"之称。该县衙是榆次老城的主要景点之一,始建于宋代,占地23 000平方米,建筑面积6 000多平方米,分布有5堂26个院,共有400多间房屋,涵盖了思凤楼、马王殿、县丞院、衙神庙等院落建筑,并建有巡捕院、钱税院、主簿院等行政部门,全面展现了中国封建时代的官衙文化。县衙经过历代多次修葺,砖、石、木三雕艺术品刻工细腻,技艺精湛,栩栩如生,具备极高的文化、历史以及艺术价值。同时,它又是一座宝贵的文史资料库,其中大量的楹联流传甚广,引起世人的广泛关注[1]。

榆次县衙规模宏大,形制布局完整,体现了明清时期的地方衙署"坐北朝南、左文右武、前朝后寝"的传统礼教思想。衙门前方有两座大石狮,门右侧有一大鼓,击鼓升堂而用,现由栅栏围住,不可随便击打。由大门进去

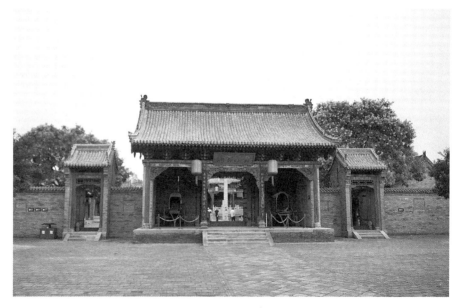

图2-18 县衙大门

[1] 白佩芳:《榆次老城中的历史建筑研究》,载《山西建筑》2008年第23期。

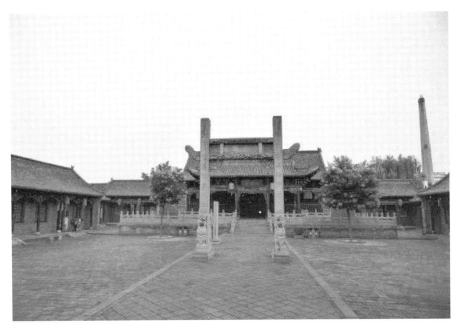

图2-19 石牌坊

是仪门,也称为二门,题"晋藩首辅"四个大字,门两旁是用来停放马车的地方。出门便可见到大堂前的石牌坊(图2-19),上面为"廉生威"三个大字,意思是做人廉洁就能形成威力,使百姓心服,得到百姓的厚爱。

牌坊前有两块石碑,左边为明代郭允礼所书的"官箴":"吏不畏吾严,而畏吾廉。民不服吾能,而服吾公。廉则吏不敢慢,公则民不敢欺。公生明,廉生威。"右侧这块刻着"尔俸尔禄,民膏民脂,下民易虐,上天难欺",是宋太祖赵匡胤晓谕官吏的话。石碑两侧分别是礼、吏、户、兵、刑、工六房。传统礼房主管一县儒教、祭祀、庆典等,吏房主要掌管本县吏员升迁、调补、下委任状,户房主管钱粮、纳税,兵房主管全县征兵、马匹,刑房主管刑事案件,工房主管工程、水利、纺织等。每个房间都有楹联,对仗工整,看来县衙挺重视文化治理的。

过了石牌坊便来到县太爷断案审判的大堂,此处为县衙建筑群中心。大堂前题"牧爱堂",大堂里悬挂着"正大光明"四字,两边摆放水火棍,整个大堂空阔肃静,很是庄严。一般大堂的功能主要是处理政务、举行礼仪庆典、审理案件。

前行到了二堂,知县白天多在这里调解审理比较小的案件,有时夜晚召

集下属议事。后有三堂,为知县日常办公场所,每日早衙后,知县有案则在大堂、二堂审理。上午一般是审案时间。下午知县就在三堂办公,签批各种公文,故三堂又称签押房。后面四堂、五堂用于居住。四堂五间面阔,设前廊,为留给皇上及招待贵宾的场所。五堂为两层楼房,一般县太爷住五堂,上檐下挂着"槐月轩"横匾(图2-20)。下层门前出檐,檐下也有横匾,题曰"冰雪堂"。门柱上的楹联是:"堂上一官称父母,莫言当官易,要广施父母之恩典;眼前百姓即儿孙,应知为民难,须多照儿孙以福星。"

五堂附近设有钱税院、牢房院以及土地祠、侯祠、马王庙、思凤楼等,兼具文化生活、行政管理、神庙祭祀等功能,反映了我国传统的封建礼制、建筑艺术以及官制变迁等方面,具有极高的价值。

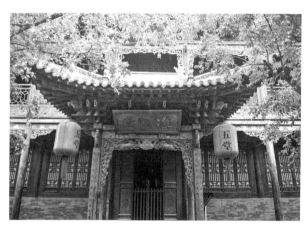

图2-20　五堂

3. 市楼

自县衙出来,前方是榆次老城的天下第一楼,也称市楼,在这里可以眺望整个榆次老城。市楼坐落在老城东西南北四街中心,由此延伸出北大街、南大街、东大街和龙王庙街。楼体全部为纯木结构,其装饰典雅绚丽,雕梁绣柱,重檐复屋(图2-21)。楼梯底层是十字街的十字通道。雕镂四面悬挂十二块匾牌,从远处看十分气派壮观。东大街上的中华糖画、晋中砂子饼、孟封饼等当地小吃十分有特色。

出榆次老城时天色已暗,今日之行到此结束,老城的气息总会让人有所回味。榆次老城中体现政治权重大的几处规模性建筑群——城隍庙、县衙、文庙等建筑虽是不同历史时期的建筑产物,但却都是以皇权为中心的显现

与折现，集中了中国传统建筑艺术精华[1]。

四、常家大院

山西省的大院数量十分多，如常家大院、乔家大院、曹家大院、王家大院等，每座院落都承载着古老的历史文化。我们此次考察的是国家4A级旅游景区常家大院，也称作常家庄园。常家大院是晋中最大的大院，因中国儒商第一家而得名。早闻常氏家族以财取天下之抱负，游历四海，气概豪迈，开创了中国茶叶对外贸易的漫长道路，成为后来名扬四海的晋商富贾。

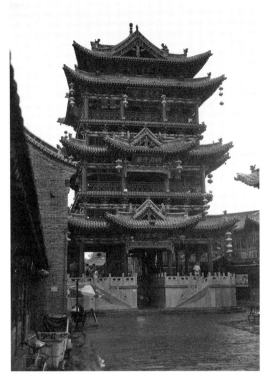

图2-21　市楼

常家这座堪称典范的大庄园，其大规模修建时间可追溯至清雍正年间，后来经过150多年的不断变化发展，形成了今日之规模面貌。据统计，该庄园占地300余亩，有大院80余处，房屋3 500余间，楼房50余幢，堡墙绵延4公里。并且庄园严格按照中国四合院形制建造，内外两进院落，中间以夹阁楼分隔，中轴线左右对称布局，除主院外都带有偏院，显示了严格的上下偏正之分，体现了儒家等级森严的秩序。

进入常家大院前首先需经过一座石桥，过桥后便看见一座城墙，从远处看正如古时打仗的城池。城墙大门上方还建有两层阁楼（图2-22），楼上挂有四只红灯笼，分布于一楼两侧。两层楼都高挂牌匾，从远处望去非常壮观雄伟，经过城门的检票口，展现在眼前的是常家大院的一条长街（图2-23），街的左侧是一面墙，右侧有各个小庭院入口，结构布局规划合理。

[1] 曹建业：《山西古城的保护与再利用研究——以榆次老城为例》，沈阳建筑大学硕士学位论文，2011年。

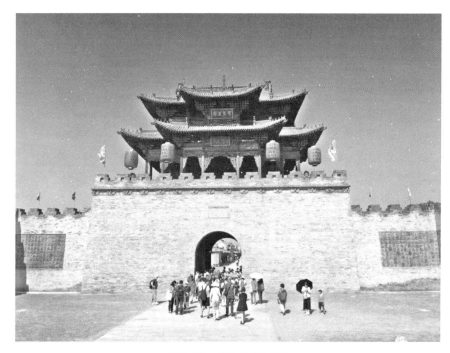

图 2-22 常家大院城墙

图 2-23 常家大院长街

1. 常家宗祠

经导游介绍，常氏始祖常仲林在明代弘治初期，从太谷惠安搬迁到此为人放羊，到了康熙乾隆时期，家族内部已经开始经商，在第九代时经商获取的利益已经很丰厚，从而逐渐成了山西的望族大户，由此开始大规模地建造住宅。族中常万圮建了南祠堂，称为"世荣堂"，以村西南为轴心向东和南延伸；常万达建了北祠堂，称为"世和堂"，由东向西连接建成[1]。

我们所见的第一座庭院为常家祠堂（图2-24），祠堂前面雕有百寿图文字。该宗祠院落两进，面阔六间，全部用灰砖和条石砌成，墙体高大，气势壮观。台阶前有两尊石狮伫立，走上台阶便是大门，门上高挂三块牌匾，中间一块，为"常氏宗祠"四个大字（常氏十三世常立德书写），相对旁边两块较大，但却无落款盖章。左右两边分别是"艺舟攸济"和"乐善好施"，其建筑结构皆是砖雕木刻，展现了精美的木构件艺术，其房脊、房梁、花墙、照壁上雕刻的花卉鲜果和飞禽走兽等都具有浓厚地方特色，刀法娴熟，线条流畅细腻，造型奇特，变化万千。

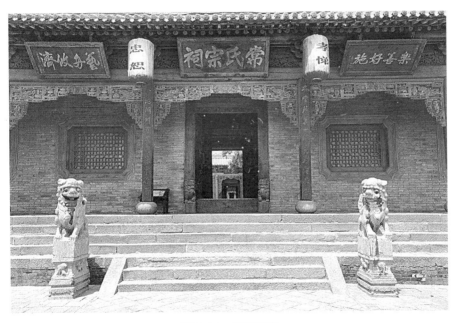

图2-24 常家祠堂

[1] 王纲：《关于山西常家北祠堂装饰艺术风格的探讨》，载《艺术科技》2015年第2期。

进入祠堂二门,可见通天挂落上的双层镂空木雕,图案精巧细密,错落有致,寓"松鹤长青、延年益寿"之意。松为"百木之长",常青不老;鹤称"百羽之宗",飘逸通灵;相传服松脂可延寿成仙,成仙后又能羽化为鹤,两者合而为一,则有"吉祥长寿"的寓意,因此也便有了"千岁之鹤依千年之松"的说法。西侧雕有寿桃,含长寿之意;东侧雕有葡萄,喻"多子多孙、绵延不断",还有经商一本万利之意。

进入三门,此为祠堂的正院(图2-25)。正院中央有一间献厅,将其隔开为上、下两院,上院用于供奉祖先的牌位,下院是晚辈族人跪拜祭祀的场所,而献厅则是摆放供品、祭品之地。向里走是祠堂的正厅和配厅,正厅供奉常家列祖列宗的牌位。两侧配厅本是用于延续正厅供奉牌位的,但由于清末至民国之际战火频频,人丁大量迁出,因而搁置下来,现在该厅陈列着作于民国十三年(1924)的常氏谱系图以及《常氏家乘》的部分影印件,此外还有常氏职官录和仕林录。

西配厅为《族谱》展示场所,常氏一族作为当时封建社会的旺族,为弘扬先人精神、联络宗族感情,于乾隆四十二年(1777)开始,由九世常万惠编撰第一部《族谱》并作序,确证了常仲林为车辋常氏家族的始祖。常氏家族族内祭祀活动很多,如春节、端午、重阳等节日均有祭祀。

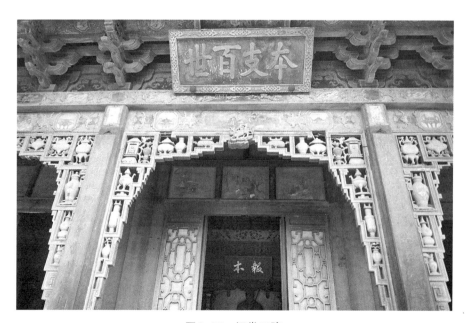

图2-25 祠堂正院

2. 百狮园

"狮"一直被古人视为驱邪镇凶的瑞兽,相传是文殊菩萨的坐骑。常家大院中收藏了从唐代至清代的百余尊石狮,这片区域被称为百狮园(图2-26)。在百狮园内有一面精巧绝伦的墙壁——四狮照壁,从其主图案的砖雕上可明显看出三只小狮由一只雌狮带领,该砖雕采用高浮雕的手法(图2-27),将狮子丰富的表情和姿态表现得淋漓尽致,寓意深远,堪称常家庄园石雕艺术的一绝。照壁上还刻有琴棋书画、梅兰竹菊等图案,此外还有龙、太湖石、月亮等图案。左右两侧有古朴雅致的博古龛,在中国民间建筑中以狮为题材的照壁极其罕见。其意在希望主人仕途通达、官位升至太师或一品少师,另外还有"事事如意、四时通顺"的吉祥之意。

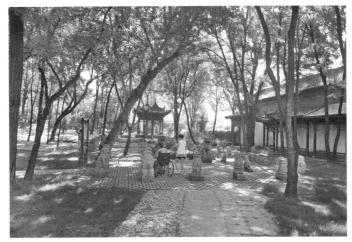

图2-26 百狮园

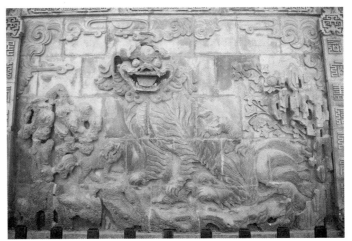

图2-27 照壁

3. 沼余湖

沼余湖并不算大，却为整个大院增添了几分柔美。此湖的历史十分久远，传说大禹治水时，在晋中地区流传着"打开灵石口、空出晋阳湖"的故事。"晋阳"的名字在大禹时期本不存在，而那时的晋中盆地被称作"沼余祁泽"，其中心在现在的祁县一带，是一片湖泊。大禹退水后，一直积水的常家大院的中心地带长满水草，又因为它同属沼余祁泽残留下来为数不多的水域，所以依然被称为"沼余湖"（图2-28）。

图2-28　沼余湖

4. 观稼阁

登上观稼阁，大院内的田地便可尽收眼底。此阁建筑结构采用明三暗五格局，重楼复阁，干霄拂云，画栋雕梁，展现出儒商世家关心人间疾苦、企盼人寿年丰、百姓安居乐业的思想（图2-29）。

5. 贵和堂

贵和堂整体布局呈一个"品"字，表现为进入一门，便是长方形的前院，东西五间，南北十间；后院有两个部分，南北五间，东西十间。贵和堂的建造匠心独运，其正院、后院以及偏院，独具特色。进入院内可见各式各样的晋式与明清家具，单看日用品、家居装饰、陈列摆设等就有一千余件，且大气

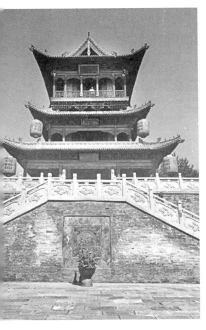
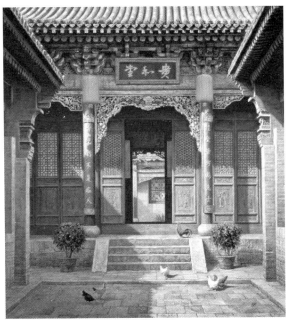

图2-29 观稼阁　　　　　　　图2-30 贵和堂

高雅,是常家大院日常起居文化的流露(图2-30)。

6. 书院藏帖

书院主要分为三部分,由正面主楼以及东、西两院组成。虽分为三院,但整体上连为一体。前院涵盖了三座廊和四座亭,都保存了中国书法艺术的宝藏。其中,正面廊内设《石芸轩法帖》(图2-31),是太谷人杜大统于清嘉庆十四年(1809)仿《兰亭集序》而写下的。东廊内有《听雨楼法帖》,也是常氏碑帖中最大的一部。西廊内存有《常氏贵墨法帖》,用来给常氏子弟效仿学习。此外,石芸轩法帖后还有御笔亭四十四帝后帖,亦为书法中的精品之作。

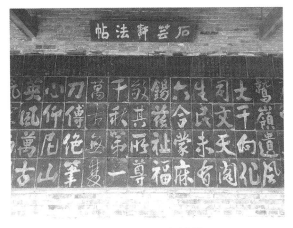

图2-31 石云轩法帖

7. 影视基地

常家大院开放不到六年时间，陆续来此取景的电视连续剧就将近30部。从长街墙面还可以看到相关联的电视剧海报宣传，其中就有《金锁记》《杨三姐告状》《亮剑》《乔家大院》《大槐树》《狼毒花》《白银帝国》《铁梨花》等大型影视剧组。如此，常家大院已成为在海内外有影响力的、名副其实的山西影视基地。

经过三百多年的历史沉淀，常家大院发生了巨大变化，也遭到了很大程度上的毁坏。因当地对晋中商业文化旅游的开发需求，政府正计划修复大院古建筑的原貌，并按照室内的陈列还原儒商的生活特色，为保护中国历史文化的遗存作出贡献。

晋中古都弥漫着传统浓厚的文化气息，每一处都颇具特色，传法教育、庄严国土的资圣教寺，后沟古村的原始农耕文化，榆次老城的古代特色建筑群，旅游胜地的常家大院，等等，让我们认识感受到山西晋中的风土人情和中国历史悠久文化的博大精深。此次虽是山西考察中的一小部分，却从不同方面、不同角度开阔了我们的视野与见识。

第三章 太谷县文物古迹

太谷县,山西省晋中市辖县。位于山西省中部,地处晋中盆地,太谷,西汉始称阳邑县。新莽天凤元年(14),改称繁攘县。晋时,复称阳邑,隶太原国。北魏时,隶太原郡。太平真君九年(448),废县。景明二年(501)复置,隶太原郡。北齐时,隶并州。北周武帝建德六年(577)占并州,县城由阳邑西迁10公里到白塔村(即明星镇)。隋大业三年(607),罢并州为太原郡,太谷隶太原郡。唐武德元年(618),复并州,太谷隶并州。唐武德三年(620),于太谷置太州,辖太、祁两县,六年(623)州废。复隶并州。开元十一年(723),改并州为太原府,县隶府。五代时属后唐,后晋,后汉,北汉。宋太平兴国四年(979)属宋。至和元年(1054),以并州为太原府,县仍隶府。金兴定四年(1220)隶晋州。元废晋州,置太原路,县隶路。大德九年(1305),太原路改冀宁路,县属冀宁路。明、清两代均隶太原府。太谷县是盛唐诗人白居易的祖籍地,近代大财阀孔祥熙的出生地。其历史悠久,商业贸易发达,与平遥、祁县共同成为声名远扬的晋商故里,境内保存了许多晋商大院,其中曹家大院和孔祥熙宅院就是代表。

一、无边寺

太谷无边寺白塔,为全国八大白塔之一,2006年被国务院公布为全国重点文物保护单位。此塔始建于西晋,重建于北宋元祐年间,因通体白色,故称作白塔。由太谷的俗话"先有白塔村,后有太谷城"可见白塔初始建造年代早于太谷城。从无边寺院墙外远看白塔呈平面八边形,塔身是七级楼阁式(图3-1)。

进门右侧为一座戏台,从斑驳的油彩与传神的龙纹斗拱可以看出是清代的建筑(图3-2)。寺内正中为献殿。面阔进深各三间,雕刻华丽,出檐深远,献殿的黄瓦与慈禧太后有关。传说八国联军入侵北京后慈禧南逃至西安时曾在此留宿。虽只有一晚但它也算是临时行宫了,因此瓦上用上了只有皇帝才能拥有的黄色。四明亭前放置明代绿色琉璃狮子一对,形象生动(图3-3)。两个狮子本在太谷县南关关帝庙,"文革"时被人藏于文化馆地下才得以保存了下来。1979年太谷县文物管理所成立时,这对狮子被迁到此处。

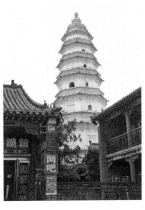 图3-1 太谷白塔

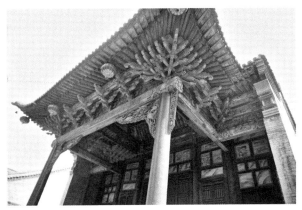 图3-2 戏台

 图3-3 琉璃狮子

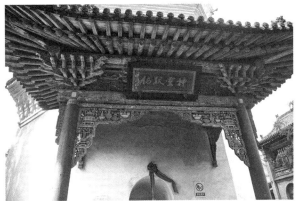 图3-4 塔门前抱厦

白塔每层有出檐及平座，除了第七层檐座之下以外皆有斗拱，各层拱券门洞与檐外相通，并雕有假门窗，檐角均留有风铃，塔顶为宝瓶式塔刹。由于塔门紧锁不能上去，估计是年久失修或为了文物的安全考虑。据网上资料显示，塔内原本供奉空望佛一尊。空王佛原名田善友。田善友的俗名是田志超，为唐代高僧。原籍为陕西冯翊，寄居在山西榆次源涡里村，后经几番辗转来到介休。他因少时落难，被迫遁入空门，虽然尊崇佛法，却未曾削发，所以，人们均称其为"田善友"，本名几乎鲜为人知。关于他的传说，多年来在介休民间广为流传，可谓家喻户晓，妇孺皆知。

相传贞观十四年（640）关中大旱，唐太宗李世民到山西介休绵山求雨，空王佛田志超就命令正在煮饭的弟子莫斯将淘米水向西南方向泼去，于是长安一带普降甘霖，干旱解除，万民欢腾。为感谢志超解民倒悬之恩，贞观

十五年(641)唐王李世民率领臣子们朝山拜佛。这时,田志超的弟子银空在抱腹岩说师父已经圆寂西归。太宗未能如意,内心空悲,仰天而叹此行空望佛也,顿时天空出现了"空王古佛"四个大字。下山途中天降大雨,太宗一行回銮到空山灵溪寺,看到寺院美景尽收眼底,唐王兴至即赋诗一首:"回銮游福地,极目玩芳晨。宝刹遥承露,天花近足春。梵钟交二响,法目转双轮。寂尔真化境,超然离俗尘。"太宗回京后几十年,寺宇重建。唐僖宗赐名"回銮寺"。"文革"时期,供奉于白塔内的空王佛被毁。后来,人们念及建塔的初衷,便从太谷县阳邑的水神庙里,将水神"请"至此,以图保护太谷这块风水宝地。

过廊中还可以免费撞钟祈福,着实是人们休闲的好去处。步至面南而开的塔门前,清代所修的复杂的单檐歇山抱厦与白塔塔身的简洁形成了鲜明的对比(图3-4),又看到了之前曾在常家大院所见的博古题材的雕花雀替。

白塔四周都是一些新修的仿古建筑,供奉着金色的弥勒佛(图3-5)、地藏菩萨、地府十王(图3-6)与三世佛(图3-7)。这些金灿灿的佛像失去了古老的韵味,布局与平遥的双林寺与灵石的资寿寺相似。无边寺现为太谷县文管所所在地,办公室的侯所长为我们的考察提供了诸多支持(图3-8)。

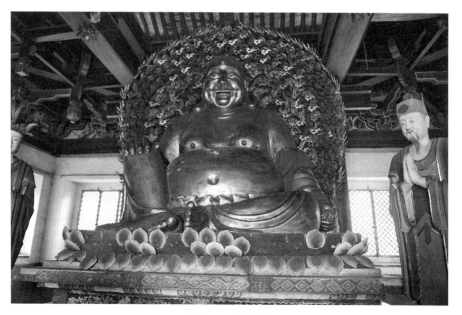

图3-5　弥勒佛

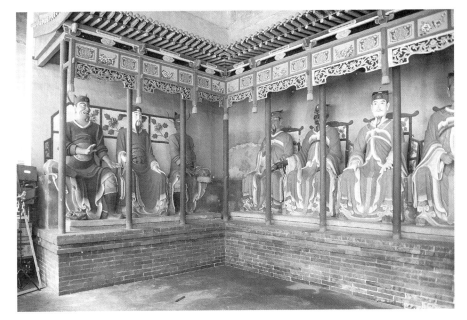

图3-6　地府十王

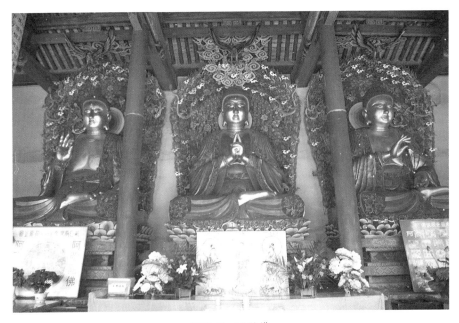

图3-7　三世佛

图 3-8　苏金成老师、于奇赫同侯所长交流

二、安禅寺

在太古县进行考察调研时,得知旧城内西南隅安禅寺巷太师附小院内存有一处国宝单位——安禅寺。由于当时正处于学校的假期,在向保安说明来意并登记后得以进入。安禅寺是第六批国保单位,寺院创建年代不详,乾隆版《太谷县志》说"安禅寺在县西南,元延祐三年建"[1],但1984年依据藏经殿脊槫下"大宋咸平四季"的题记可断定其为北宋早期(1001)建筑[2],后殿是元延祐三年(1317)重修,清光绪年间再次修葺。藏经殿面阔进深各为三间,屋顶采用灰筒板瓦歇山式,三角式滴水,斗拱为单下昂四铺作[3](图3-9)。藏经殿的立柱较为低矮,举架平缓,斗拱雄健,出檐深远,栏额至角柱不出头,体现出明显的宋代风格。藏经殿各组斗拱均为隐刻拱,斗拱承平梁之上再置隐刻拱一斗三升,上为压槽枋。殿四周檐下正中各一朵补间,斗拱均为单跳无下昂,朴素简洁,殿四周均在明间补一朵,而补间铺作的令

[1]（清）郭晋修、管粤秀等纂:《太谷县志》,成文出版社1976年版,第231页。
[2]《山西年鉴》编辑部:《山西年鉴(1985)》,山西人民出版社1986年版,第361页。
[3] 太谷县志编纂委员会:《太谷县志》,山西人民出版社1993年版,第525—526页。

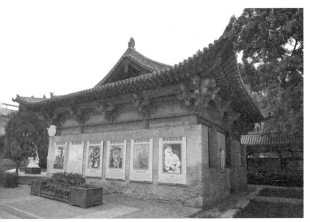
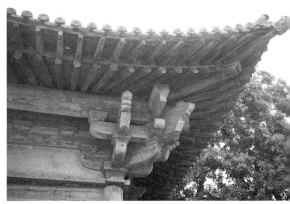

图3-9　安禅寺藏经殿　　　　　　　　　　图3-10　安禅寺斗拱及出檐

拱与柱头及转角铺作不同,拱臂明显圆润而弯曲(图3-10)。殿内无柱,梁架结构为四椽栿通檐用二柱。藏经殿驼峰、大斗承平梁与托脚的做法还保留有唐代的木作制度[1]。目前藏经殿被改造成学校的书画活动室,梁架的具体结构已经被现代顶棚遮蔽。

　　据北京大学考古文博学院徐怡涛统计,截至2010年,全国发现并且确定的北宋与辽代的木构建筑共有50座。所以可见时代属北宋前期的安禅寺藏经殿的珍贵程度。宋代的建筑上紧贴着西班牙的大师绘画作品,可谓是时下流行的"混搭风格"。但是寺庙的颜色从红砖绿门改为灰墙红门,则不知道颜色搭配的依据和改变的缘由。文化遗产的原真性是衡量文化遗产的表现形式和文化意义的内在统一程度。太师附小对于安禅寺藏经殿的随意粉刷,无异于2016年杭州秋水山庄事件与2017年的大同吕家大院事件。古寺在学生心中应该有一个稳定的、合乎历史的、符合传统审美的视觉形象,不以保护为目的的粉刷只会让古建筑古色古香、古朴沧桑的韵味消失殆尽。安禅寺藏经殿外部结构属于政府,太师附小只享有建筑内部的使用权。《文物保护法》第二十一条规定:"对文物保护单位进行修缮,应当根据文物保护单位的级别报相应的文物行政部门批准";"文物保护单位的修缮、迁移、重建,由取得文物保护工程资质证书的单位承担"。安禅寺藏经殿外立面的粉刷与清洗的施工方案是否得到文物行政部门的批准并且进行备案,

[1] 贺大龙:《山西芮城广仁王庙唐代木构大殿》,载《文物》2014年第8期。

看到藏经殿最后呈献给学生的形象很难不引起笔者的质疑。

中国传统建筑以木构建筑为主,与欧洲建筑、伊斯兰建筑被称为世界三大建筑体系。中国传统建筑之所以成为一个体系,以榫卯结构为连接方式形成的斗拱可以说是中国建筑的核心与独特之处,对于日本、朝鲜和越南的古代建筑产生直接影响并成为东亚建筑艺术的精髓。虽然晋中地区校园内木质结构的古建筑与周围钢筋混凝土结构的教学楼格格不入,但是一座完整的古建筑就像是一座博物馆一样有着独特的文化育人作用。古建筑构建为学生直观地了解中华优秀传统文化提供了最好的素材,可以作为传承优秀传统文化教育长效机制的组成部分。不同于教科书上的"图片+文字"的叙述模式,学生们可以走进古建筑近距离观看,老师也可以将校园内的文保单位直接作为课堂的教材。安禅寺藏经殿作为一种感受中华传统文化最为直观的载体,在颜色随意搭配与改变、建筑内部吊顶与周围环境不统一的施工后,破坏了学生与老师心中古建筑应有的雄伟庄严的形象,这不仅是一种对文化遗产的不尊重行为,也有违1964年《威尼斯宪章》提出的:"将文化遗产真实地、完整地传下去是我们的责任。"校园内文保单位教育作用的发挥必须以尊重历史形象与科学保护为基础,因为这直接影响青少年对于中华传统文化审美的形成与历史价值观的认同。

三、孔祥熙宅院

孔祥熙宅院位于太谷县城上观巷与南大方巷交口。宅院坐南朝北,总面积6 325平方米。宅院原系清乾隆到咸丰年间士绅孟广誉的老宅,到了1930年,担任国民政府工商部长、实业部长的孔祥熙从孟家买得此宅。民国二十三年(1934),蒋介石曾居住于此,其后又被日寇、军阀和地方武装势力改为医院与兵站等用途。1949年后被太谷师范学校占用。从入口处左侧的石碑上可以看出孔祥熙故居在1996年被山西省人民政府列为山西省重点文物保护单位,2013年更名为孔家大院并被国务院列为全国重点文物保护单位。墙壁上还挂有两块不锈钢标牌,分别为"晋商厅堂居室陈设明清紫檀黄花梨木家具博物馆"与"孔祥熙宅园货币金融博物馆"(图3-11)。

孔家大院坐南向北,现存有正院、西花园、东花园、戏台院、厨房院、书房院、墨庄院这七个院落。主体建筑由砖砌而成,墙体高大,体现了太谷民居大院的封闭性。屋顶以单坡硬山顶居多,均使用斗拱飞椽,正院在东数第二

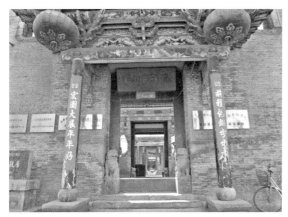

图3-11　太谷孔祥熙宅院入口　　　　图3-12　一进院

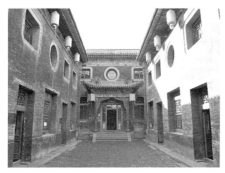
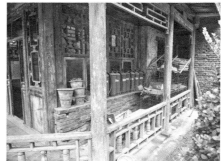

图3-13　主院落　　　　　　　　　　图3-14　东花园

间,为三进院落,其门楼用木结构修建,是歇山亭式建筑,美观大方。正院前是门厅,两侧是厢房,构成了狭长的院落形状。通过东侧的八角门可进入东花园,东花园基本为木构建筑,现已残损。(图3-12、图3-13、图3-14)

过厅设卷棚式屋顶,厅内展示了蒋介石与著名书法家赵铁山会晤的现代雕塑,两侧留有小门和1米宽的窄道连接书房院与赏花厅院。迎面的三间官厅,南北各有一扇门,是二进院和三进院的连接处,位于院落的轴心,用以待人接客。东西各设三间厢房,东厢名为"三有堂",意思是有猷、有为、有守,西厢名为"三多堂",意思是多福、多寿、多男,体现了晋商文化中的儒家思想。而今,官厅里为参观者展示着孔祥熙创业的历史经过,由此可以看出孔祥熙的经商思想以及晋商文化的发展。

过官厅进入三进院,此处也建有三间厢房,整体较二进院面积更大(图3-15)。院内建筑为两层,墙体敦厚,东西楼供女眷居住,二层是"绣楼",专

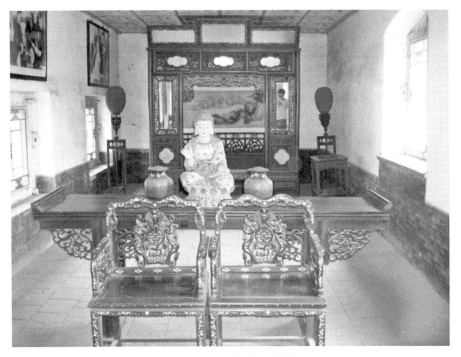

图 3-15　厢房内部陈列

给未婚女子居住。南楼是主人居住之所,整栋建筑富丽堂皇,是孔宅中最高的一座,可见晋商大院的等级秩序以及主人的高贵。楼一层前建有抱厦,二层挂着"瀛洲风范"的匾额。

　　整个院落由多个横向排列的套院组成,各院间用明廊、抱厦或过厅相隔,布局精巧。现在宅院内很多房间被设为展室,有孔祥熙生平展和古代器物展、历代货币展与晋商农业用具展等。展览的方式为直接陈列、展柜陈列与墙壁展板,较为简单与陈旧(图3-16)。从图3-17的展陈情况来看,陈列的木质插屏将后面的展板挡住而导致文字与图片无法看清,没有考虑到观众的观展需求。图3-18中一顶颜色亮丽的花轿放置在房间中,与四周的环境形成巨大的反差,显得十分突兀,妨碍观众参观。图3-19的铜镜展示也是将很多不同风格的展品简单地归为一类陈列,展示物品名称与基本情况的介绍与说明也没有。这样的展示方式在孔祥熙宅院中比比皆是,虽然这样显得博物馆的藏品丰富、空间利用率较高,但是看起来就像是一个大型的库房。博物馆不应该考虑在展厅中如何容纳更多的展品,而是要考虑怎样使展品组成一条脉络与线索,让观众从中获得知识与较好的观展体验。

图3-16　陈列室中的展牌与展柜

图3-17　家居环境陈列

图 3-18　室内放置的花轿

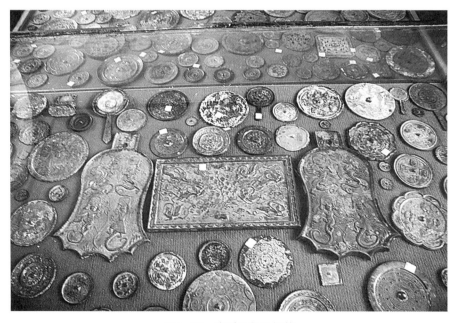

图 3-19　陈列的部分铜镜

孔祥熙宅院陈列室中存疑的展品不胜枚举。图3-20是馆中陈列的部分陶器,我们能看到前排右侧有一件施了绿釉的击鼓说唱陶俑。汉代的陶器多施绿釉,但是这件器物的器型与中国国家博物馆收藏的1957年四川省成都天回山出土的东汉击鼓说唱陶俑完全一致,可见这是一件低级的复制品。图3-21双羊陶尊也明显是仿造大英博物馆与日本根津美术馆收藏的商代青铜双羊尊。目前全世界仅发现两件类似造型的青铜器,而与此高度相似的陶器出现的概率极低。图3-22也是属于材质置换的仿造方法,制作极其粗糙。图3-23陈列的部分青花瓷器中间能看到一件带有梵文符号的青花瓷。梵文自明宣德时期开始出现于僧帽壶、高足碗等器物上,至成化时期更为流行,多见于碗、杯等器物上。而这件器物的兽纽与兽耳十分呆板,造型极其不协调,纹饰混乱,搭配混杂,器物胎质发黄,釉质干裂,是最为低级的一种臆造品。孔祥熙宅院试图向人们展示一个通史性的展览,但是这与当地特色和历史的关系并不大,如说唱陶俑展示的是汉代四川地区的生活,而双羊尊则是河南的历史,展览中展出仿制的唐三彩载乐骆驼俑,则是陕西的丝路历史。随着科技水平的不断发展,现在制作文物复制品的技术也十分高超。博物馆可以在展览中使用复制品,但是孔祥熙宅院展示的是数量巨大的臆造品与仿制品,它们本身的材质粗糙、造型违反常识。

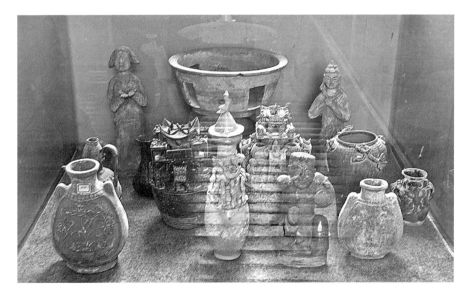

图3-20　陈列的部分陶器

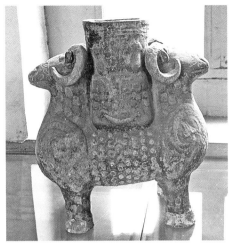
图3-21 双羊陶尊

图3-22 兽首陶尊

图3-23 陈列的部分青花瓷器

四、净信寺

净信寺位于山西省晋中市太谷县东10公里阳邑村西南隅。因为游客稀少，平时大多数时间不开门。我们很轻易地从侧门进入了寺院（图3-24）。净信寺创建于唐开元元年（713），金大定年间（1161—1189）重建。净信寺宽39米、长93米，占地3 629平方米，二进院落，有十四座殿宇。寺院坐北朝南，山门外为照壁，照壁后为倒座戏台，于清道光六年（1831）重修而成。寺

内保存有明清彩塑78尊,壁画180平方米,唐碑、明匾等均为珍品,其中唐碑2通,明清碑34通。

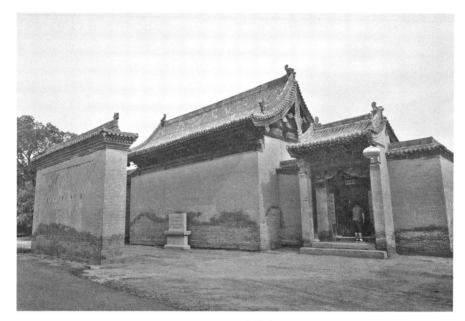

图3-24 净信寺

寺院最南端的戏台,建于1.8米的台基上。戏台前台面宽11米、进深5米,后台宽15米、进深4米,抱厦式结构。后台悬山顶,前台卷棚式歇山顶,以孔雀蓝琉璃覆顶,双层椽檐,雀替为精雕细镂的木刻二龙戏珠,雕梁画栋。台旁所设牌楼式八字影壁令人叫绝,木质斗拱繁复精巧,单檐歇山顶,九踩重昂,虽然陈旧,但保存十分完好。屋顶正中悬有"神听和平"的牌匾,生铜铸字,斑驳中更显古色古香。整个戏楼颇显晋中明、清时期的建造特色。

头进院南端东西两侧各有三间看廊,单坡硬山顶。钟鼓楼为方形二层攒尖顶,前有门厅,檐下挂有明代琉璃匾,黄底蓝字,上书"发鲸""栖鹭",笔法精妙。又三间配殿,东为娘娘殿,前有廊檐;西为灰泉殿。向北又有东西天王殿各三间,硬山顶。正殿三佛殿,面阔三间,单檐悬山顶,琉璃剪边,正脊中间为狮子驮宝瓶,两边为象驮宝瓶。

由过殿左右腋门进入二进院,有东西碑廊各三间(图3-25)。东厢隔断面阔五间,带前檐,单檐悬山顶,为狐神殿、观音菩萨殿、普贤菩萨殿。西厢隔断与之相对,面阔五间,为土地殿、地藏殿、文殊菩萨殿。正殿"大雄之殿"为明

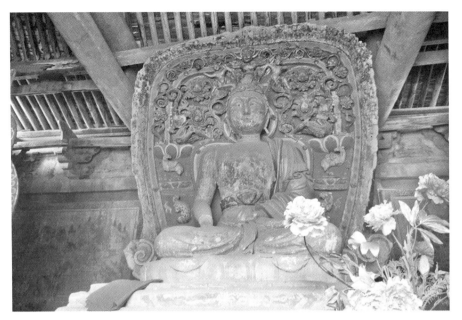

图 3-25　过殿佛像

代建筑，面阔五间，进深三间，单檐悬山顶，琉璃剪边，殿内五架梁通长，室内无柱，存有如来佛、观世音菩萨、大势至菩萨神像。正殿东侧为关公殿，西侧为公所。

前院东配殿娘娘殿内，供奉云霄、碧霄、霞霄三位子孙娘娘及风疹娘娘、白衣大士。几位娘娘神像均设于壁龛之中，面容安详，保存完好。南北两侧各立一护卫，表情威严，姿态神勇，但手臂处出现断裂，已露出内部的木质材料。

前院西配殿灰泉殿内供奉一男一女，为谷德将军及其妻子。由寺内东廊碑亭《阳邑寺新建膳亭乐亭并砖天王殿墙记》中所记载的"予乡东南山麓有泉，溉四卦、李满庄并余乡三村镇，世传为谷德将军韩厥出马，又名灰泉，将军即春秋晋大夫立赵后孤武者也。旧庙有寺殿隅，规制狭小，万历四十三年修寺，改于三门内西半，东建白衣、子孙、风雷三神祠焉。夫灰泉利及一方，大士广嗣天下……"可知，此殿祭祀的是谷德将军韩厥，原因是他曾开发了灰泉，造福了当地民众。

正殿三佛殿内存有释迦佛、药师佛和弥陀佛三尊神像，背光较为简洁，褪色破损严重。三佛殿内最为著名的是东、西山墙及后檐墙绘满的壁画，以佛传故事为内容所做的佛本行图，采用明代盛行的连环画形式、明式工笔用法绘制，实际绘于清代。整个画面色调素雅，构图疏密有度，人物刻画细

腻，有大量世俗表现，并且从不同画面中可以看出它们出自不同画工之手。画中榜题清晰地标明了每一个故事，如"降生太子""九龙灌顶""隔城抛象""跃马奔驰"等。此殿壁画部分已经脱落褪色，整体来说保存较完整。

二进院东厢殿狐神殿供奉周晋大夫狐突，为祈求风调雨顺，殿内壁画西侧为虎，东侧为龙，浩浩荡荡，气吞山河。土地殿中有土地公塑像，两侧有伽蓝诸神图壁画保存尚且完好，采用了元氏工笔重彩的技法，构图饱满，人物神态各不相同，衣襟飘逸。

地藏殿内存有地藏王菩萨，左右设十殿阎君、六大判官（图3-26）。菩萨造像背光繁复华丽，以黄色和红色为主。须弥座上雕饰力士像、莲花图案等，虽有褪色，但仍然色彩丰富，精细至极。

文殊菩萨殿及普贤菩萨殿中供奉菩萨主神像，两侧有多个小神像端坐，许多已丢失了头、手。最为震撼的是两殿墙壁和殿顶的悬塑，精美丰富，增添了整个殿宇的气势。

二进院正殿"大雄之殿"内供奉三尊巨大佛像，色彩华美。正中主佛两侧的观世音菩萨、大势至二菩萨站像为内石坯外泥雕塑像，顶冠和手中并没有标志性的化佛、花枝或净瓶等法器，但胸前的璎珞可足证菩萨的身份。再

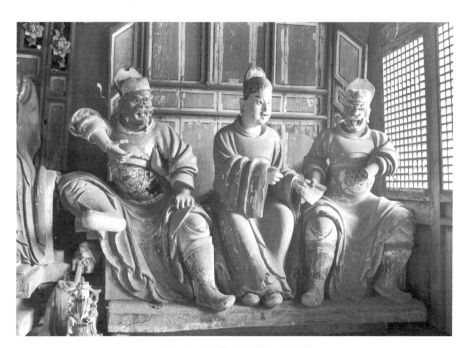

图3-26　地藏殿地府十王塑像

两侧为弟子迦叶、阿难,可以明显看出几组造像的大小对比。靠近两侧墙壁的是黑脸护法伽蓝和白脸护法韦驮。此外,殿内东西墙壁还绘有诸天礼佛图,采用明式工笔画法,色彩以白、蓝、红色为主,鲜艳明快。所绘人物有太乙丘方五帝、五通仙众、家宅六神等众、子丑寅卯辰巳宫众、大地府三官之神众、四大天王神众、南斗六星神众、诃利帝母神众等,布局错落有致。观音殿内的罗汉面部表情丰富,栩栩如生(图3-27)。

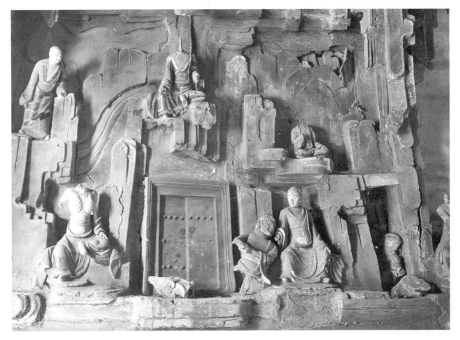

图3-27 观音殿罗汉

在上千年风雨的侵蚀和人为的损坏之下,寺内殿宇依然保存完好,建筑宏伟,雕饰精美,殿内彩画也清晰可见。殿顶华丽的琉璃制件装饰,依然保持着原有的鲜丽色泽,工艺精良。无论从建筑、木雕、壁画还是碑刻方面来看,净信寺都实属明代遗存寺庙之精品。

五、圆智寺

圆智寺位于太谷县范村旧村,是第七批全国重点文物保护单位,始建于唐贞观年间。据清雍正十三年(1735)《圆智寺重修碑记》记载:"本寺前代

住持祖公始居雪峰山静圆寺,自宋乃金安居本寺,历代相传焚修至今,各代讳名俱有梁匾碑志。"由此可知,北宋时期圆智寺已经存在。明正德年间,圆智寺重修;明万历十六年(1588)复建圣贤、伽蓝殿以及鼓楼;万历三十年(1602)修建照壁、行门,整修内外院,拆旧换新兽脊,增绘正殿内水陆法会壁画,西殿内画诸佛千层。清代主要进行了寺庙的维护,少有改建。现今,圆智寺除天王殿和禅堂院外均为明代遗构。

圆智寺坐北向南呈长方形。原建筑东西宽约15米、南北纵深约40米,其平面布局为二进院落,沿中轴线布置天王殿(兼山门)、头进院正殿毗卢千佛殿和二进院正殿大雄宝殿。庙院东侧为钟楼、伽蓝殿、琉璃影壁、观音殿;西侧相对的是鼓楼、祖师殿、琉璃影壁、地藏殿等。寺院占地约9 000平方米,现有殿宇七十多间。清光绪年间圆智寺曾建有戏台,今已荡然无存。此外,据寺院东侧殿前的清乾隆四十一年(1776)《重修圆智寺碑记》记载,可知现存建筑基本保留了当时的面貌:

> 统计大殿周围二十一丈有奇,北距义仓地一亩五分。寺内香火地公售得金七十五两。东殿周围十三丈有奇,西殿亦如之。内殿院心长六丈七尺,广四丈二尺,院植槐树二株,楸柏四株。穿心殿周围十八丈有奇,两旁俱有夹道直通内外。外院东殿十丈有奇,西殿亦如之。院心长四丈二尺,广四丈一尺,内植楸树一株,合欢花一株,环以钟鼓楼左右映带。钟楼周围十一丈二尺,鼓楼周围十丈。天王殿周围十三丈,禅林门外地广三丈八尺。道西通香火地十二亩,道东直临大街。西殿外绕本寺坟地内,有槐树一株。东殿绕禅房院二所。南连场基,内植槐树一株,椿树三株。禅房东角有楼院一所,西角有碾磨小院一所。又东绕马厩院一所,内植榆树一株,井一眼。又大门东接龙王行宫院一所,不计丈尺,内植楸树一株。

圆智寺山门面阔三间,前设廊,上覆悬山顶,山门两边有楹联:"千佛万佛,众生觉悟皆成佛;百法万法,心地正净有妙法。"从侧门进入头进院,再回过来看到的是倒座的天王殿。外院较为狭小,种有两株明代牡丹。天王殿两侧为钟楼"发鲸楼"和鼓楼"栖鹭亭",十字重檐歇山顶,下层四周设有围廊。此处的钟鼓楼是三层而非常见的两层,更具气势,但因年代久远,楼内也是空无一物(图3-28)。东侧伽蓝殿,供有关公佛像。西侧祖师殿,供有达摩祖师。外院正殿为千佛殿,又称无梁殿。此殿建于明弘治十四年

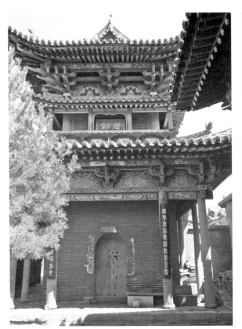
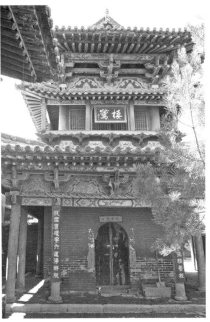

图3-28　圆智寺钟鼓楼

(1501),面阔三间,九脊歇山顶,无梁设计减少了内柱,其构架方式沿袭了早期木结构特征,是我国木结构建筑中的珍品。

进入内院便觉宽敞。内院正殿大雄宝殿,面阔五间,悬山顶构造,出坡较平缓,雕饰精美。檐柱粗大,檐下有真枊做铺件,门上"大觉殿"的匾额为金天会九年(1131)所题。殿内供有三世大佛,两侧壁前有菩萨像,均为现代所制。东殿是观音殿,内有樟木雕像、千手千眼观音、文殊、普贤和十八罗汉。西殿是地藏殿,内有道明、闵公和十殿阎君塑像。

圆智寺的壁画面积可达485平方米,主要分布于大雄宝殿和千佛殿中,为清代壁画。

大雄宝殿内保存有明代佛教水、陆、空、大法会壁画和释、儒、道三圣像,技法高超。水陆画构图精巧,气势恢弘,令人叹为观止(图3-29、图3-30)。人物用水墨淡彩绘制,姿态各异,栩栩如生,颇富神韵。其中东壁和西壁的上层绘十大菩萨,东壁中下层为五瘟神、城隍、阿修罗、关圣、二郎神等,西壁中下层为往古九流百家众,往古投崖落水众等,形成了连环画般的构图。北壁上两边有十大冥王,中间为十行十住菩萨和十八罗汉,人物布置错落有致。难得的是,殿内出现了儒圣孔子、佛教鼻祖释迦牟尼、道尊老子并列而

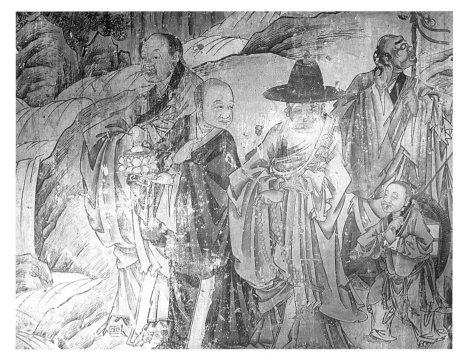

图3-29 水陆壁画

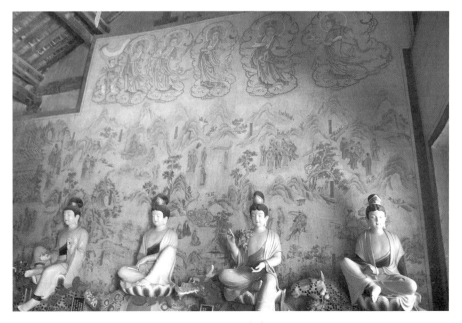

图3-30 水陆壁画

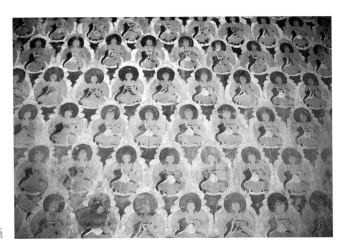

图3-31 千佛殿壁画

坐的画面,可知那时在我国儒佛道三教同圣合祀的情况已不鲜见。

千佛殿内除南壁门口两侧各绘有一尊天王像外,殿内四壁还密密麻麻绘满了大小一致的千尊佛像,殿名也由此而得。但就在2014年3月31日(农历三月初一),千佛殿被一场莫名其妙的烈火烧毁。两尊天王像荡然无存,原本色彩鲜艳、姿态各异的千佛壁画,如今出现大面积脱落,仅存的部分颜色暗淡,只留下炭黑色和墙体的颜色,面部表情更是无法辨认,令人不禁扼腕叹息(图3-31)。

六、光化寺

光化寺位于太谷县白城镇白城村。据《太谷县志》记载:光化寺于唐贞观年间创建,原名隆兴寺。宋真宗赵恒曾寓居这里,偶见龙像,改名为"光化圣寺",重修于北宋咸平二年(999)。元代寺宇颓败,泰定三年(1326)重建,明清两代又多次修葺,保留至今。2006年,光化寺以元至清代建筑,列入全国重点文物保护单位(图3-32)。

当我们考察一行人到达光化寺时,只看到镂空的

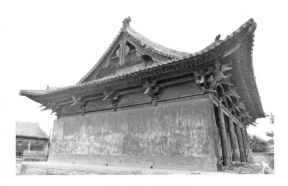

图3-32 光化寺

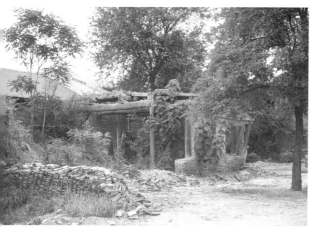

图3-33 配殿

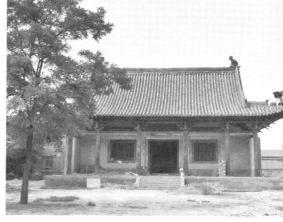

图3-34 光化寺现存正殿

铁门紧锁。院子里除了生机勃勃的树，一切都是沧桑的寂灭感觉。一座寺院应该有的山门、天王殿、禅院、钟鼓楼踪影皆无，两侧的配殿也已经坍塌殆尽（图3-33）。光化寺正殿坐北朝南，面阔五间，前有廊檐。下有台基，殿身高过间广之距，屋顶出檐陡峻，正脊空无一物（图3-34）。当我们向院内张望时，发现有人在正殿里和泥修缮什么东西，但是让他开门他说他没有钥匙。

图3-35 正殿结构

图3-36 正殿斗拱结构

正殿屋顶为单檐歇山，与晋祠圣母殿比，整体造型除有单双檐之别，其他并无不同，但因坡度变陡，檐角升起更大，使得风格变化明显，少了几许灵动飘逸，多了几分粗犷厚重（图3-35）。前檐柱头卷杀，斗拱单杪单昂五铺作计心造（图3-36）。泥道重拱，瓜子拱上施罗汉枋，令拱上施撩檐枋。阑额、普柏枋

图3-37 屋顶

图3-38 后殿

齐全,无雀替。后檐转角铺作,单杪单昂五铺作,耍头为麻叶头。山面柱头单杪单昂五铺作(图3-37),无补间铺作。正殿之后,尚有三间后殿(图3-38),面阔三间,应为晚近建构。这是一座元代遗构。

 元代是蒙古族建立的政权,梁思成在分析元代建筑风格时认为,有些建筑简陋粗糙,是因为元代统治中国的九十多年里,经济空前衰落,以至于无力在建筑上求精。古代寺院官建的很少,十之八九都由民间或私人筹资建造,没钱自然是不行的。但除此以外,还有一个因素也不能忽视,就是蒙古族作为游牧民族,崇尚自由,豪放不羁,这种性格可能会在建筑的某些方面反映出来。接下来就会发现,除造型以外,大殿的有些地方的确体现出这样的特征。太谷县历史上曾属北宋,金灭北宋后属金,元灭金和南宋后属元,却从未在南宋版图内,从这个角度说,对其产生影响的当是宋金,而不是南宋。但梁思成在"中国建筑的历史阶段"一文里明确讲过,"元代有的建筑部分地继承了金和南宋后期的风格",这应当是基于实例得出的结论。殿建成时为泰定三年(1326),正处在元代中期,上距南宋47年,这期间由于工匠的流动而把南宋技术带到了北方,是完全可能的。总体来说,这座殿有法式的传承,金和南宋的影响,也有自己的创造,实为一个混合体,其中蒙古民族性的展现尤其值得注意。比如,对于前代经验的学习继承,总是选取最简单的施用,不纠结具体结构,不很在意装饰,实用就好;一些构件的手法、运用,在不拘旧制的同时,也显得随性、粗放。

83

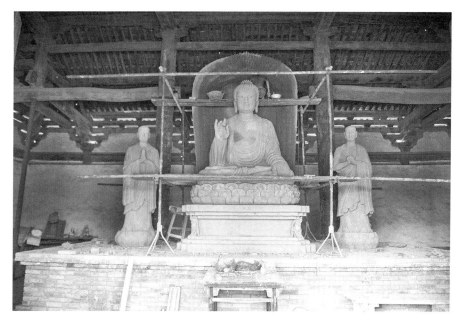

图3-39 安置新佛像

原寺殿内原物已失,想必都是佛像一类的物件。现在人们刚把佛像泥胎做完然后上彩(图3-39),相信不久的将来这里香火又会再度旺盛。

七、浒泊石塔与石窟

我们考察一行人来到浒泊村寻找传说中的浒泊石窟,这是太谷县县级文物保护单位。浒泊村是原来"浒泊乡"的所在地,因河流而得名[1],2000年以后改为侯城乡管辖。浒泊乡还有山西省最早建立的苹果园——由原铭贤学校农科主任、美国人协蒙托·T.莫耶尔建于1935年的桃树岩果园[2]。

我们在村子附近找了一个小时,仍然没有发现石窟,只看到村口处残留的清末戏台一座(图3-40),形制与山西其他地区保存的戏台有些不同。现在村里面到处都是废弃的窑洞与坍塌了的砖墙围起来的院落,居住在村中的人估算有20余户,而在2000年国家统计局人口和社会科技统计司统计时

[1] 张蓉:《太谷县方言地名的语言文化信息解读》,载《作文教学研究》2005年第3期。
[2] 赵呈:《山西最早的苹果园》,载《山西林业》1995年第4期。

图3-40　戏台

还有651户共计2 057人[1]，留在村里的人大部分都是上了年纪的老人，操着正宗的晋南太谷方言，他们也不知道附近有"石窟"。

我们于村中的三岔路口处发现一棵系有红色宽幅布条的参天大树（图3-41），树冠在居民家外墙围成的空间中自由地舒展，将阳光打碎后投射在土路上。树下用石头堆砌起来的台子上，安放着一个用红砖、兽面瓦砌起来的小龛。龛内没有塑像，外侧贴有横批"三叩九拜"与斑驳的只剩下"千年古树"与"花满院"墨迹的对联。从前面烧香留下的粉色木棍可以看出小龛的香火仍在延续。继续向前可看

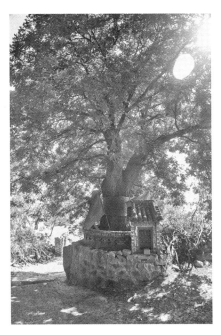

图3-41　大树

[1] 国家统计局人口和社会科技统计司编：《中国乡、镇、街道人口资料》，中国统计出版社2002年版，第72页。

到村里几个孩童无忧无虑地追打与玩耍着,他们长大后是否也要因为外出求学或打工离开故土呢?浒泊村的老人是否再也盼不到回家的游子了呢?

顺着一条路来到一户人家的门口,由墙上崭新的瓷板画可以看出这户人家的生活条件还可以。喊了几声后用手敲了敲黑色的铁门,发出的闷闷声响引来了房屋的主人:年龄应是接近60岁,米黄色的裤子搭配着白色的背心,红扑扑的脸色能看出他是一个庄稼汉,目光深邃而温柔,谈话时的微笑还露出了洁白的牙齿。在我说明来意后,他说他也不知道村中有石窟,但不远处有一个石塔应该是个老物件,说完他回屋放下手中的活计就要带我们去看。院子里他七十多岁的老母亲正在择豆角,他告诉母亲要带我们去看石塔后就关上了院门。

石塔就在从他家出来的岔路口不远处。穿过一片玉米地和几棵没有打农药的苹果树后,我们发现了山坳下孤零零的石塔。六角五级密檐式的石塔刻有莲花和文字,塔刹也保存完整。穆青为了看看塔顶有没有文字,就蹬着塔檐爬上了塔身。石塔虽存但经不住风吹、日晒、雨淋,很多字迹已经斑驳,辨识起来极其困难。石塔的文字主要集中在塔身第三层上,能看清的文字整理如下:

□超三界越几情,圆寂光中化圣□
□舍太虚空□□,十方□□□□□
混源一□□法界,般若□□□□□
□留宝塔□凡世,周□□□合□□
□□月元微灾,名□清秀□山□□
□望北川连山水,后靠龙□□□□
左伴两□舍庄胜,右□□山□秀□
中间安住龙就塔,往古来□□□□
清康熙三十二年岁次癸酉六月二十六日立,旦日
□□□□□□□□□□□□□□□
□□□□□□□□□□□□□□□
□□□□□□□□□□□□□□□
清康熙三十二年岁　子时圆寂和尚阿
□□□□□□□□□□□□□□□
□□□□□□□□□□□□□□□

从石刻文字中可以断定该塔为清康熙三十二年（1695）六月二十六日竖立的，是因为寺庙僧人圆寂而起的圆寂塔，塔内是否安置舍利等物现不得而知。村民说这个塔原来并不在这里，是从不远处拉过来的。浒泊村圆寂塔说明浒泊村中原有寺庙，因为村子较为狭窄，寺庙可能就位于村口戏台对面的开阔地。

图3-42　小型石窟

离开了浒泊村，在路上发现了很多小型的石窟（图3-42）。于奇赫与穆青、陈金杜克服困难爬了上去，山势很陡，杂草丛生，比较危险。从这些石窟风格来看，应是北朝至唐代所凿，但由于无人看护，再加上多为砂石材质制作，佛像的风化十分严重并已经单薄得看不清楚了。我们于此还看到一些纸币以及偷盗者破坏的痕迹，在这些人为和自然共同的破坏下，浒泊石窟或许不久后就会与山体融为一体，重新回到千年前的自然状态。

八、圣果观

圣果观位于山西省晋中市所辖的太谷县中咸阳村西北。圣果观原名圣果寺，现存道光十年（1831）碑记载："中咸阳圣果寺，北汉广运三年，里人王诚、瞿郡所建，至宋雍熙三年厥工告成。"而《太谷县志》载"圣果寺在县南十里中咸阳村，金皇统八年建，清道光十年重修"。根据脊檩上墨书"道光元年重修主持僧通梅徒心净徒孙源庆明"可以判定圣果观的主体建筑年代为清代，并且至少在道光年间圣果寺还是属于僧团所有，而不是道观（图3-43、图3-44）。

现存为清道光元年遗物。院南北长31.7米、东西宽28.5米，总面积1 167.1平方米。寺内石碑坊为四柱三楼式，上有青石质匾额四块，其中一块留有题记"道光庚寅"（1830）。有"一牌两匾三门四柱五狮"的说法。寺西有汉槐一株，直径约2米，高20米，为太谷现存最古老的槐树。正殿内门楣之上悬乾隆年木制"雨花天"匾额一块。圣果观目前只有三壁保存有壁画（图3-45、图3-46、图3-47、图3-48）。北壁虽然和其他寺院一样绘有明王，

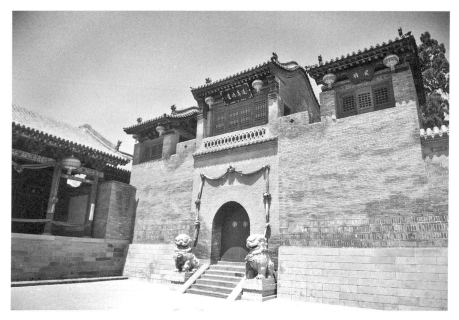

图3-43 圣果观

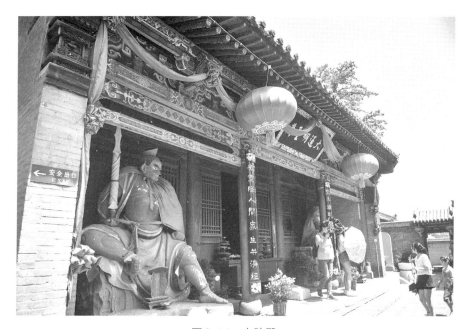

图3-44 水陆殿

图3-45 水陆壁画

图3-46 南壁壁画

图 3-47　水陆壁画　　　　　　　　　　　　　　　　图 3-48　水陆壁画

但并不是十大明王而是四大明王。东壁和西壁图像分成上、中、下三栏，南壁东西梢间图像分成上、下两部分。

圣果观现存约60平方米的壁画保存十分完好，目前学界认为其工笔重彩壁画的绘制年代为清代。相对于山西众多的元明时期的寺观壁画来说，清代的壁画往往会被学界所忽视。所以目前学界对圣果观壁画的基本情况和内容均不清楚，也从未见有学者对其作深入的研究。

西壁图像榜题列举如下：九垒高皇大帝、三官大帝四圣真君、天仙福年星君、天龙八部之神、天官星君、天仙中斗星君、水府雷神圣众、天仙七宿、溪岩坛洞尤神、天曹五谷之神、东洋大海龙王、四值功曹使者、管诸大山王、四洲宝公之神、诸员太尉之神、往古王妃彩女、王子王孙、往古烈女、丧门吊客、广野大将、阵亡将士、秦国白起、目连僧救母。

东壁图像榜题列举如下：水府扶桑之神、三皇上帝之神、初二禅天众、天龙八部之众、孔子四□□、五海龙王、五曜星君、地府十王、六曜星君、阳间太岁、天妃圣众、昼夜水火之神、忠臣烈士众、历代祖师、五瘟使者之神、孝子顺孙、往古圣众、往古九流贤士众、青烟饿鬼、冤家债主、山精石怪、投河落井、桥梁道路之神。

第四章 祁县文物古迹

祁县位于山西省中部,隶属于山西省晋中市。它坐落在太岳山的北麓,汾河之东岸。总面积854平方千米,总人口26万人(2004)。东有板山,西有白寺岭,双峰对峙,形成天然关隘,是历来兵家必争之地。祁县历史源远流长,古时因有"昭余祁泽薮"(长杂草的积水地带)之说而得名"昭余"。祁县也因此得名。其中有座古城颇为出名,1994年1月祁县古城经国务院批准,成为国家级历史文化名城。该古城建于1 500多年前的北魏孝义帝太和年间(477—499),建筑工艺精巧别致,布局设计严谨、周密,引得愈来愈多社会人士的关注,祁县古城被概括为"一城四街二十八巷,六十个圪道,四十个大院,万余间房室"。

一、兴梵寺

考察队伍首先来到兴梵寺。兴梵寺位于山西省祁县东观镇东观村,是全国重点文物保护单位,也是祁县留存的寺庙中最早的一座,始建于宋天圣三年(1025),原址本在西管村,于清康熙二十六年(1687)迁移此处。在众多文字介绍中,皆说兴梵寺位于祁县东观中学院内,但经考察该中学已经搬迁,现为祁县青少年综合教育实践基地。

整个寺庙仅存有一间大殿,殿前生长四棵高大挺拔的侧柏,据悉由清代移建时种植,有300余年树龄,被列为市二级保护古树。大殿占地面积287.3平方米,矗立于1.85米高的砖砌台基上,坐北向南(图4-1),单檐歇山顶,面阔五间,进深六椽。斗拱为四铺作出单杪,正脊饰琉璃吻兽,戗脊上有仙人骑凤,后蹲五只脊兽(图4-2、图4-3)。

殿前台基上陈列了八尊名人头部塑像,包含发明家、科学家、教育家等,由西向东分别为居里夫人、爱迪生、达尔文、雷锋、陶行知、鲁迅、司马迁、孔子。宗教与科学在此交织,他们代表了从古至今中西文化的成就,我们在传承、发展、创新,但是也需保护这些有着深厚历史文化价值的古迹不被破坏。如今这里已经成为青少年教育基地,可以看到屋顶已经加了吊顶,窗台上摆着毛泽东的雕像,俨然是一番现代学校的景象(图4-4)。古老的寺庙正在逐渐被现代的钢筋水泥所侵蚀,若只是需要一间屋子,大可不必去破坏文物,破坏这几千年流传下来的古老寺庙。

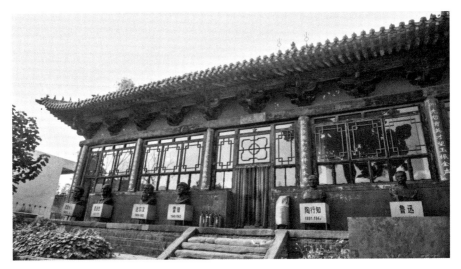

图4-1　兴梵寺正面

图4-2　兴梵寺大殿屋顶

图4-3　兴梵寺大殿屋顶

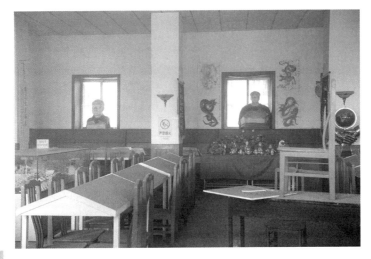

图4-4　兴梵寺内景

据历史考证和村民口传，兴梵寺原址占地十亩，由山门、钟楼、鼓楼、前殿、中殿、后殿（亦即大雄宝殿）和若干东西厢房组成，殿内有彩塑、壁画等文物和艺术瑰宝。除建筑本身和其珍贵的历史价值外，兴梵寺留给我们的启示还包括对于传统宗教文化的保存与传承，对于古代文物的保护与更新，需要加强我们对于文物保护的重视。

二、祁县古城

山西省祁县老城是千年昭余故地，与平遥古城相同，始建于北魏太和年间，距今已有1 500多年的历史。由于战争的破坏，遗留下来的城区格局具有典型的明、清建筑风格。昭余古城东西长约850米、南北长约700米，呈长方形，周长约3公里。其布局以十字街口为中心，延伸出东、南、西、北四条大街，被统称为"晋商老街"，古色古香，是历史名城文化遗产的精华。此外，全城还辅以二十八条街巷纵横贯通。2011年，祁县晋商老街入选第三届中国历史文化名街[1]（图4-5）。

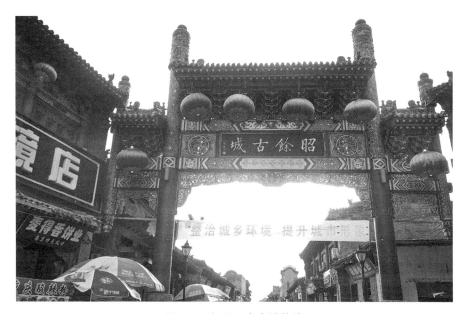

图4-5　祁县昭余古城牌坊

[1] 胡仙荣：《历史文化名街祁县晋商老街》，载《山西财税》2012年第4期。

1. 古城形制

如今我们所见到的祁县包含了古城与新城，祁县中心的十字街口就是两城的连接点。古城墙砖砌，城外筑有河道作为护城之用，四面分别设有四处城口，东西南北四向分别有"瞻风""挹汾""凭麓""拱辰"四个匾额悬挂于城门之上，十分雄壮[1]。此外，原本在南门之外还有一间姑姑庵和菩萨庙，北门瓮城里有座关帝庙。如今，老城墙经过岁月的沧桑和战乱的损坏已经不复存在，设立了四座牌楼来代替。

古城整体上呈现棋盘式布局，中心高，四周低，集结了街道、民居、商铺等传统晋商建筑（图4-6），体系庞大，井然有序。除了十字交叉的东、西、南、北四条主巷以外，街道之间也都相互连接，且多与四条主要街巷平行。地面为赭红色，宽约5—7米。民居建筑多数为四合院，街道两侧设立了数百家商业铺旧址、巨商大贾和千余处豪宅大院，其中包括票号、烟店、茶庄、斗行、钱庄、当铺等，保存皆较为完好，古朴雄浑，鳞次栉比，一色的传统木结构、小青瓦、砖雕、马头墙及挑角门楼，被誉为"活动着的清明上河图"，展现了明清时期晋商的辉煌繁荣。

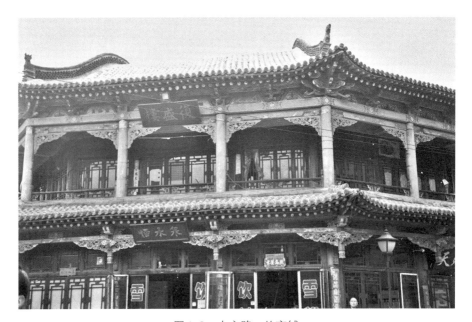

图4-6　十字路口的商铺

[1] 祁县地方志编纂委员会编：《祁县志》，中华书局1999年版，第261页。

历史上晋商文化曾盛极一时,在全国商业中处于领军地位,而祁县更是一个典型代表。一直以来,祁县占据着优越的地理位置,交通便利,商贸发达,明代中期就出现了诸多规模不大的商帮,到了清代发展日益兴隆,达到了顶峰。据考证,1910年全县已有1 000余家店铺,品种多样,是名副其实的商业名城。光绪年间,全国60余家票号,祁县就占了21家,具有举足轻重的地位,故有"执全国金融牛耳"之誉[1]。时至今日,城内依然保留着长裕川茶庄等18处茶庄,大德恒等12家银行票号,如长裕川、巨贞川、永聚祥、大玉川、大德诚、大德川、合盛元、大德兴、大德通、大德恒、元丰久、三晋源、存义公等。还有珠算、度量、镖局等为主题的博物馆,无论从建筑外观还是内在文化上,都为后人了解历史提供了巨大的资源[2]。

2. 古城文化

祁县历来有着"文化之乡"的美称。首先,它的戏曲文化十分繁荣,是晋剧、祁太秧歌的发祥地之一,这也与商业的发展、会馆和寺观的需求有着密切联系。祁县还被称为"中国武术之乡",其中东大街的戴氏镇局博物馆就大量展示了属屯、意拳等当地的武术文化。祁县的茶庄生意也曾声名显赫,渠家是众多茶商中经营茶叶贸易规模最大、历史最长的一家。此外,山西是面食之乡,而祁县品种最为丰富、花样最多,当地可以叫出名字的面食就有280种。祁县的民俗文化在民间艺术、社火表演等方面都颇有特色。

3. 古城建筑特色

祁县古城的街道商铺如今已不同于以往,失去了往日的繁荣和古朴的文化气息,走在祁县古城的街道,商业化泛滥的现象显而易见。一间间小商铺,毫无美感的广告牌,简单的黑黄与红黄的强烈色彩对比吸引眼球(图4-7)。这样的街道,既保留着古色古香的建筑,同时也已经与人民的生活联系在了一起。政府鼓励商户开发旅游经济,刺激消费,带动经济增长,同时也带动就业,保障人们的经济来源。但希望有关部门在开发旅游业的同时,能够融入更多的当地文化,让外地的游客能够感受更多的晋商文化。同时使这些建筑能够不受到人为的破坏,让这些软文化传承下去,福泽后代。

在祁县全城共有古院落1 000多所,明清建筑风格的房屋2万多间。古城内民居代表作有渠家大院、何家大院、许家大院、罗家大院、范家院等。这

[1] 李佳:《"有机更新"理论与山西祁县古城建筑遗产保护更新研究》,华东师范大学硕士学位论文,2016年。
[2] 程俊虎:《丽江对祁县古城保护开发的启示》,载《科技情报开发与经济》2011年第13期。

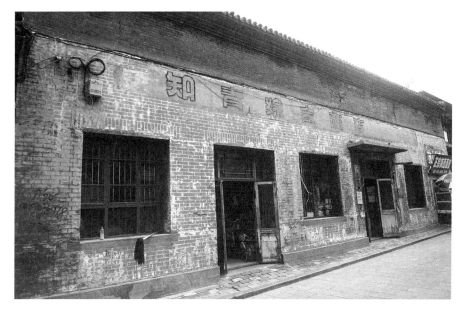

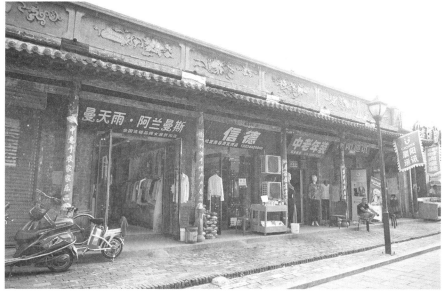

图4-7 铺面

些古建筑中,留存许多既实用又美观的建筑,兼具民居、商住两种功能,也实现了艺术与实用价值的统一。

4. 祁县旧址

除大院故居外,祁县古城中的许多极具代表性的旧址古迹,能让我们回

到过去,感受晋商文化的博大精深与当时晋商的辉煌。现列举如下:

(1) 聚全堂药铺旧址:位于晋商老街东大街15-21号。该药铺占地672平方米,二进院落,坐北朝南。中轴线上依次布局铺面、过厅、统楼,两侧为东西厢房。其中,铺面、过厅为明代风格建筑,统楼、东西厢房为清代建筑。

(2) 大德恒票号旧址(图4-8):地处晋商老街西大街51号。清光绪七年(1881),大德恒票号由乔"在中堂"十世孙乔锦堂创办,主要办理汇兑银票以及存款、放款业务,于1934年歇业。旧址现占地面积1 794平方米,坐北向南,含三个院落,是清代建筑。临街商铺皆面宽三间,进深一间,单檐硬山顶。

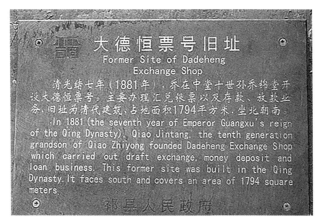

图4-8 大德恒票号旧址

(3) 泰来绸缎庄铺面:坐落于晋商老街西大街14号,坐南向北,占地1 243平方米,是一座一进二院的清代建筑。铺面为二层砖木构建筑,面宽五间,进深一间,设单檐卷棚顶。前院正房为二层统楼,面宽五间,进深一间,单檐硬山顶。

(4) 大德诚茶庄旧址:地处晋商老街西大街4-8号。建于1932年,是乔在中堂集股建立的商行,股东为乔氏第三代乔锦堂。旧址占地面积763平方米,为民国时期建筑,坐北朝南,二进院落布局。

(5) 宏晋银号:地处晋商老街西大街14号。1917年由乔在中堂映奎独资创办。建筑为两进式楼院,并带偏院、后院,共建房屋50余间。宏晋银号门楼气势宏伟,院心开阔,南北楼均为闷房式统楼。其中,南楼中部增设了明柱前檐,形成走廊,既能够遮风避雨,又增加了视觉美感。

(6) 范子彦宅院:坐落于晋商老街南大街小东街81号。为清代士绅范子彦的住宅,占地面积348平方米,坐北朝南,呈一进四合院落布局。院内正房建于砖漆台基之上,南房五间,东梢间辟院门,门向南。

（7）关岳庙门亭：原属关岳庙建筑群，占地面积157平方米，是一座清代建筑。关岳庙门亭坐西朝东，建于0.1米高的砌砖台基上，面宽七间，进深四椽。

（8）晋逢德绸缎庄旧址：清光绪初年由乔在中堂独资开办，其主要业务是从京津沪广等地采购高档衣料及流行服饰，而后登门送货，供应乔家、渠家、何家等富户。

（9）马氏宅院：清代士绅武甫文的住宅，占地面积371平方米，坐北朝南，一进四合院落布局，门道两侧绘有山水风景壁画。

（10）谦和诚杂货铺：清代建筑，坐北朝南，占地面积87平方米。铺面面宽三间，进深一间。单檐卷棚顶，东次间为入院通道，明间与西次间为铺面。

（11）益华公司铺面旧址：益华公司原为绸缎庄，清代建筑，建筑面积1 109平方米，坐北朝南，三进院落布局，院落由南向北依次建有临街铺面，二进院正房，三进院正房，两侧为东西厢房。

（12）裕和昌茶庄旧址（图4-9）：清代建筑，占地面积330平方米，坐南朝北，一进四合院落布局。临街门面为两层统楼，台基低矮，西次间辟为入院通道，明间与东次间为铺面。

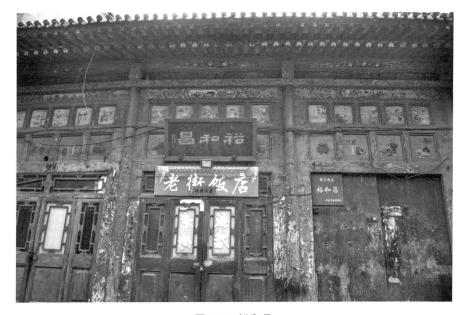

图4-9　裕和昌

5. 如今的老城风貌

现在的老街依然延续着古时的街市布局,但以现代小规模贸易为主,原来作为商业中心的东西大街已然转变为居住区中心。

路边修锅的大叔正聚精会神地工作,虽然人来人往,但其丝毫不受周围人的影响(图4-10)。

看到广州发廊(图4-11)就会想到文艺片里小镇乡村的发廊。广州发廊在人们的印象中是时髦的象征。

杭州小笼包也成为一种文化符号,火遍大江南北(图4-12)。

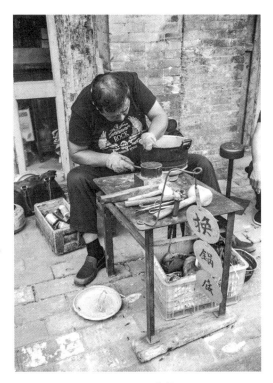

图4-10 修锅匠

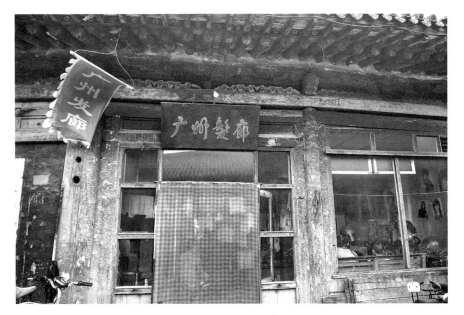

图4-11 广州发廊

图4-12 杭州小笼包

6. 祁县古城的保护与反思

原本的祁县老城内共有十一座寺庙,还有丹凤阁、县学等文化场所。但经过"文化大革命"等,城里的此类建筑大多遭到了破坏。并且在"大跃进"时期,老城墙就已遭到拆除,"文化大革命"后期更是化为乌有。后来,随着人们对历史文化保护意识的日益增强,对祁县老城开始了修复行动。从1982年开始,政府先后对古城大小街巷、铺面、房屋等进行修护和改造。2000年,又对珠算博物馆、镖局、文化局、文化馆等区域进行开发整修。不仅如此,而后还完善了电缆、上下水、路面、公厕等基础设施。

现实生活与祁县古城的保护及旅游开发三者之间的关系是我们有待解决的问题。处理好三者之间的关系是人民和政府共同的责任,普通民众需要加强保护文物的意识。同时政府和有关部门要注重旅游开发,为其注入新的文化活力,让祁县古城影响一代又一代的人。

第五章 平遥县文物古迹

平遥县位于山西省中部地区,与介休、汾阳、祁县、文水、沁源等地交界。其文化悠久,拥有2 700多年的历史,堪为世界文化遗产。自古民间信仰氛围浓厚,大小寺庙分布数处,是佛教美术考察的重点地区。并且,平遥县处于太原盆地,日照充足,降水较少,营造了利于保存彩塑的天然环境。不仅如此,此地文物数量巨大,古迹达到三百多处。例如镇国寺万佛殿和双林寺各殿内都遗留有大量的彩塑精品,"汇通天下"的日升昌票号被誉为"中国现代银行的鼻祖"等。

平遥县是我们这次考察的第四站、第六天(8月10日),我们选择考察平遥古城和镇国寺、慈胜寺、慈相寺、隆福寺、南神庙、双林寺以及白云寺等寺庙。

一、平遥古城

平遥古城是我国最早的旅游景点之一,于1997年被评为世界文化遗产,是我国目前保存最完整的古城格局之一,城墙、县衙、城隍庙、文庙、钱庄、镖局等应有尽有(图5-1)。"古城始建于西周宣王时期,距今已有2 700年的历史。现所见的古城是明代洪武三年为防御外族武装南侵,在原城垣基础上扩建而成。"[1]整座城大体上呈正方形,城墙外有护城河环绕,漫步在这

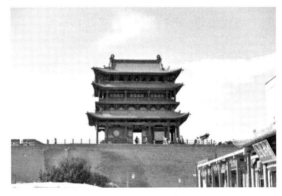

图5-1 平遥古城

[1] 吴苑编著:《江山览胜:中华名胜文化大观》,中原农民出版社2015年版,第150页。

座古城,随处可以感受到晋商文化气息。

古城作为旅游景点,保护措施也较为全面,外来车辆禁止入内,并且服务行业链条已经很成熟,提前联系宾馆负责人员,即会驾驶观光游览车来接。安顿好住宿,在古城里随走随拍,会在一条街上看到包括饮食、服装、纪念品等来自全国各地的特产,这也是大多数旅游景点的商业模式。夜晚几人围坐在客栈院落的方桌前,吃瓜聊天,惬意畅然。

二、镇国寺

镇国寺位于平遥县城东北15公里的襄垣乡郝洞村北,原名京城寺,明嘉靖十九年(1540)改为镇国寺,是平遥五处国保单位之一。镇国寺始建于五代时期,距今有一千多年的历史。从寺内碑文中可知,元、明两代利用隙地,前创山门天王殿、钟鼓二楼,后建三佛楼和东西廊房,观音、地藏二殿。清代雍正、乾隆年间,又重新修葺东西两廊,嘉庆元年至二十年(1796—1815),又创建舞榭于山门外(已毁),并建经堂于佛阁两翼,添建厢房六间。嘉庆二十年重修时,对万佛殿再度修葺。

镇国寺由两进院落组成,占地面积10 892平方米,建筑面积5 000多平方米,坐北朝南,自成体系。寺内建筑尤为珍贵,是迄今全国发现的五代建筑中仅有的三座中保存最为完好的,其中主殿万佛殿更是千年瑰宝。

镇国寺是典型的中轴对称、南北分布的院落式布局,前低后高,由南向北依次是清嘉庆年间的乐楼(于"文化大革命"时期拆除)、元代的天王殿(兼山门)、五代的万佛殿和明代的三佛楼。将乐楼建于山门之外在山西并不鲜见,这是由于寺内无空隙之地或受地形限制,而这种戏台又可做山门照壁,两者关系密切。天王殿为单檐悬山式建筑,面阔进深三间,檐下斗拱硕大,明间补间置斜拱一攒,为元代遗构。

天王殿两侧设偏门,东门"崇虚",西门"乘幽"。偏门再两侧为钟楼、鼓楼,皆为元、明两代利用隙地建设。钟楼位于东侧,内置铁钟一口,铸于金皇统五年(1145),是平遥县境最古老文物,且在全国也属罕见。一进院西厢,分别为土地殿、碑亭、财福神殿;东厢由北向南依次为三灵侯庙、碑廊、二郎殿。碑廊内价值最高者为半截碑,此碑位于东厢碑廊内,因碑体残缺而得名,此碑为北汉王刘崇之孙刘继钦的墓志碑,历史价值极高。

通过东西两个月亮门,来到二进院。东廊有清乾隆年间重修的观音

殿；西廊有同一时代重修的地藏殿，供奉地藏菩萨和冥府十王，殿内墙壁存有60余幅壁书，技法娴熟（图5-2）。

图5-2　地藏殿

　　三佛楼为两层建筑，均面阔三间，一层供奉弥勒佛，二层为三佛殿。这种下层窑洞式建筑乃是山西特色，在一般的寺庙中较少见。并且，在明代建造最北端的三佛楼时，由于空间限制省去了月台的修建，而增高了楼阁的高度，始终遵循着"北为尊，厢为次，倒座为宾，杂物为附"的礼制关系。

　　三佛殿位于三佛楼二楼，创建于明代，悬山式屋顶。三佛殿内存有七尊精美的彩塑，造型优美，体现了明代早期艺术风格。其中三尊主像分别为报身佛、法身佛、应身佛，彩塑基本保存完好，但背光破损较严重（图5-3）。

　　两山墙上有明代壁画原貌，描绘了佛陀从出生到涅槃后的佛传故事，同时还穿插了少量佛本生故事。壁画共52幅，分布于四层，下三层均为7幅，第四层为5幅；利用双线墨框分格，内书榜题。画面采用连环画的形式，按逆时针顺序环布于两壁，整体画面简练，情节明了。而就单幅壁画来看，大致可分为对角线式构图和中心式圆环构图。其中11幅为中心式圆环构图，35幅为对角线式构图，其余壁画在构图上则依据故事情节安排人物、树木

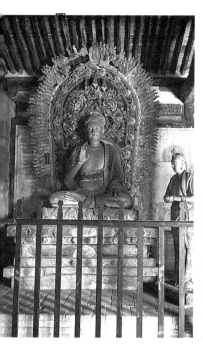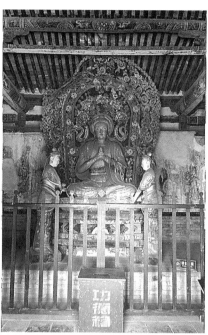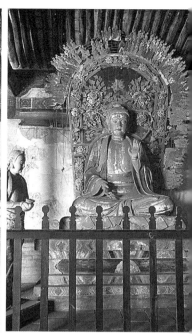

图 5-3　三佛殿造像

等[1]。整组壁画色调偏暖,同时兼有赤、朱、绿、黑、白等颜色,自然古朴,对比和谐,以平涂为主。画面十分注重对细节的描绘,每个人物的神态、表情、动作、衣饰都刻画得一丝不苟,淡淡的墨线勾出了衣纹的飘逸。其中,建筑多采用界画形式,描绘大量宫廷殿宇,方砖地面,雕栏围绕,"柱梁作"构架,展现清代风格特色(图5-4)。山石用墨线勾勒,施以披麻皴或斧劈皴。此外三佛殿北壁也存有菩萨及其坐骑的壁画,现已残缺不全。色彩以青绿色为主,几处朱砂色格外鲜艳跳跃。

万佛殿无疑是镇国寺建筑之最,始建于北汉天会七年(963)。单檐歇山顶,出檐深远。屋面形式庄重而舒展,殿内梁架规整,做工纯熟。面阔进深三间,呈方形,明间辟门,次间槛窗,殿宇一周用柱12根,高3.42米,直径0.46米,12根殿柱均包入墙内,柱础不可见,为防止包入墙内的殿柱因日久潮湿而腐朽,在每根柱底于外墙处开一气孔,独具匠心[2]。万佛殿状貌奇古,有明显的早期建筑风格,柱头卷杀,柱高不及开间之距。斗拱硕大,

[1] 张晓晶:《浅谈平遥镇国寺三佛楼壁画的艺术特色》,载《美术教育研究》2015年第24期。
[2] 梁家桦:《镇国寺文化遗产价值刍议》,载《史志学刊》2013年第1期。

为双杪双下昂重拱七铺作。斗拱加屋檐高度超过全高的三分之二,在中国古建筑中实为罕见(图5-5)。

万佛殿内殿内有11尊彩色塑像,分别是一佛、二弟子、四菩萨、二天王、二供养童子像。其中除去观音、善财、龙女三尊塑像为明代塑造、清代重绘油彩外,其余都是五代时期的原作。殿中央佛坛宽大,沿边用青砖叠砌而成,约占全殿面积一半。坛中释迦佛金装裹身,结跏趺坐于须弥座,禅宗拈花印手势,造型高大,丰满庄严,显露出中国化的佛像脸形。其背光花饰繁复精致,外框高大,火焰色、金粉相间,覆有孔雀开屏、彩凤展翅、金龙鸣舞的图案(图5-6)。

图5-4 三佛殿壁画

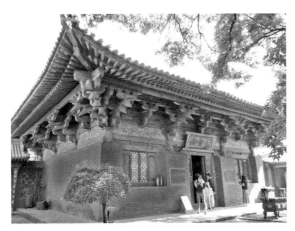

图5-5 万佛殿外观

主佛两侧是迦叶、阿难,身披袈裟,面容平和。周围是文殊菩萨、普贤菩萨和两胁侍菩萨,体态丰腴,躯体柔丽,衣纹线条飘逸流畅,留有唐、五代的艺术风格(图5-7)。二天王高大强健,不怒自威。供养童子充满灵性,稚气天真。

五代是历史上时局未定、战乱频繁的时期,至今仍能保存下来的五代建筑在全国寥寥无几,其中彩塑作品更是鲜为留存。镇国寺万佛殿内的彩塑,是除敦煌莫高窟中少量五代彩塑外,全国寺观庙堂中保存至今唯一的五代作品。数量虽然不多,但有极高的历史价值和艺术价值,对于研究我国雕塑发展史、佛教美术史,认识唐、宋两代雕塑演变过程,提供了极为珍贵的资料。

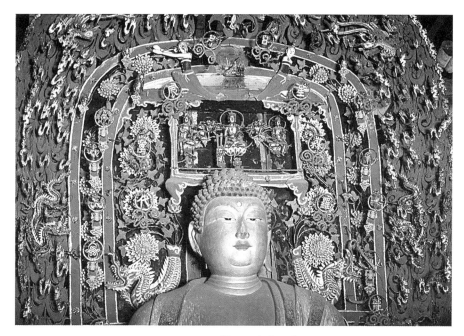

图5-6 万佛殿释迦牟尼像

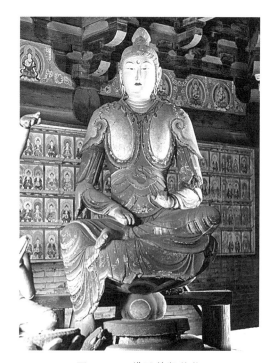

图5-7 万佛殿普贤菩萨

三、慈胜寺

参观镇国寺结束后,我们驱车赶往下一个地点——慈胜寺。慈胜寺位于平遥县襄垣乡襄垣村,地处乡中心地带,门前是平遥到襄垣的东西向公路,人称襄平线,公共汽车就停在这里。从镇国寺至这里仅3.3公里的路程,古城文物的密集可见一斑。

慈胜寺坐北朝南,兴建年代并无记载,但根据别院主房前廊遗留的两方石碑记载可知,元至顺三年(1332)时慈胜院碑经过重修,从中可以看出该寺院的历史不晚于元代。建筑布局沿中轴线分布有戏台、正殿,原本的后殿现已毁坏,因此整个寺院现存建筑面积不大。其中,戏台为清代遗构,正殿和两厢配殿都是明代留存下来的。西北角有所别院,主房为三间窑洞式建筑,两厢为单脊房(图5-8)。

值得一提的是,正殿明间檐柱头仅施额枋(图5-9),伸至次间成直截式,与次间阑额、普柏枋相接。此种做法和定襄关王庙前檐檐额做法相似,只是伸出长度稍短。究其原因,当是明间开间较宽,荷载较重,匠人遂广大材契。本是宋时匠作做法,不想在明代建筑中得以体现。

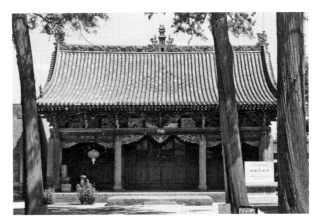

图5-8 慈胜寺外观

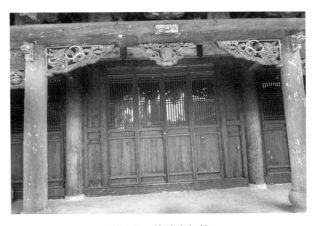

图5-9 慈胜寺额枋

四、慈相寺

参观过慈胜寺后已临近晌午,恰逢村市集会,两侧小贩摊位把道路侵占得仅留下单车的宽度,通向县道的1 000米距离用了半小时才挪动完成,便马不停蹄地赶往位于襄桓慈胜寺南5公里冀郭村东北隅的慈相寺(古名"圣俱寺")。宋庆历年间为藏无名祖师骨灰,特修建慈相寺。唐朝一无名祖师自西极来到平遥,在麓台山居住四十年,唐肃宗李亨时,召其去京城侍若惇发,问答称旨。遵其遗愿,将骨灰还送麓台山。到宋庆历年间(1041—1048),为藏无名祖师骨灰,由道靖和尚在圣俱寺内建麓台宝塔一座,塔高三百余尺,又名麓镜台[1]。于皇祐三年(1051)改为慈相寺,在宋末因战乱而寺焚塔毁,仅存正殿与山门。金代天会年间在旧塔址起塔,又重修殿宇、楼亭十多座。现存除正殿与砖塔为宋金遗物外,余者是清代重建之物(图5-10)。

寺内大殿面阔五间,进深五椽,形制手法朴拙。殿内有塑像三尊,虽为明代重塑,但衣着风格尚存金代特征。大殿东西两壁有残存额明代壁画,绘画技艺高超,将人物画像表现得活灵活现,既动感十足又有明代画笔简洁的特点,表现出一种非凡的艺术效果,是不可多得的学习借鉴素材,但因保护不当受雨水侵蚀较严重。

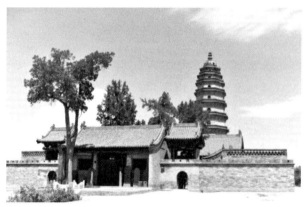
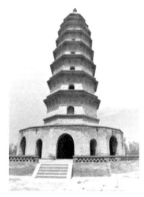

图5-10 慈相寺

[1] 宋以政:《国家历史文化名城》,山西省平遥县史志办公室,1987年,第30页。

麓台塔,也称冀郭塔,位于慈相寺中轴线上。塔整体呈八角形,分为九级。由于塔内正进行维修保护工作,我们未能入塔参观,只在一层的围廊中绕塔一圈观看。塔极顶已遭毁坏,自六级往上有向西北倾斜的趋势。

五、隆福寺

隆福寺位于平遥县北3公里的南政乡,该寺于元大德二年(1298)始建,明代重修,清嘉庆五年(1800)补修。寺庙坐北朝南,院落两进,占地2 927平方米。中轴线上依次为影壁、山门、护法殿、弥陀殿、大雄宝殿,东西两厢建有配殿,分别为地藏殿和罗汉殿。隆福寺建筑规模虽然不大,但雕刻艺术精湛,楼建筑部均有黄、绿、孔雀蓝琉璃瓦片和脊饰,远观错落有致。再加上偏红色的石砖墙体,整体色调十分和谐,别有一番韵味(图5-11)。

隆福寺前的山门构造与其他寺庙有所区别,正门对着街道,风水欠佳,因此建造一影壁用作挡煞。影壁壁座为束腰须弥座,壁身四身镶琉璃忍冬纹,方石嵌面。壁心有一扬蹄回首的琉璃麒麟,线条雕刻十分细腻。壁顶呈悬山式,琉璃瓦覆盖,正脊镶嵌二龙戏珠。影壁正对着山门,山门面阔五间,进深两间,单檐悬山顶,为明末清初所遗留下的建筑。门额"隆福寺"三字,

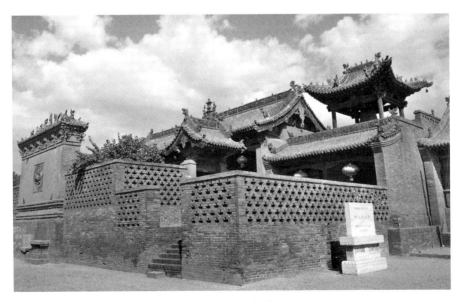

图5-11 隆福寺

系赵朴初老居士所书。檐下"哼、哈"二将彩塑形体高大,神态威猛。殿内四周壁画"明王""菩萨"等造型,笔力古朴,形神俱佳,但风化剥落较严重(图5-12)。东西两侧有拱券窑洞各两间,上建歇山式一间见方的钟楼、鼓楼,其中钟重1 800斤。

护法殿为清末增建,悬山顶,一间见方。正对山门当心间,起到挡煞作用,但在空间布局上稍显突兀。中分南北两殿,南殿供伽蓝神关羽,北殿供护法神韦驮。

弥陀殿面阔五间,进深五椽,单檐悬山顶,前檐插廊。檐下悬一块题"西方三圣"的匾。殿前有一长方形香炉,殿内供奉阿弥陀佛、观音和大势至菩萨,塑像色泽十分鲜艳崭新,为现代重塑补色。

正殿即大雄宝殿,面阔五间,进深六椽,单檐歇山顶,前檐插廊。灰筒板瓦布顶,用孔雀蓝琉璃瓦勾勒出三个开光,在开光中用黄色琉璃瓦从右至左拼出"隆福寺"三个大字,脊顶镶嵌着"双龙朝火宝",檐下有蓝底金字的"悟彻菩提"匾额。斗拱为五踩双下昂计心造,明间、梢间施平身科两朵,次间施平身科一朵,出象鼻状斜昂。木质透雕额枋,上有龙、祥花瑞草、喜鹊登梅、鸳鸯戏水等图案,古朴沧桑。明间两柱从中部向上分别盘有一条龙,线条流畅,龙鳞雕刻细致,龙爪苍劲有力,龙首高昂而上接雀替,呈二龙戏珠图案,巧夺天工。殿内存有三尊金身主佛像,两侧各有两尊金

图5-12 天王殿壁画

身菩萨，面目雍容，须弥座及背光均为现代重新粉刷。东、西、北三壁上绘制了大小相当的千尊佛像，共分布四层，黑色背景，上施白色祥云、背光、莲花座，佛像衣着均有差异，以朱砂、曙红、绿色、黄色为主，整体和谐统一（图5-13）。

东西配殿面阔五间，进深四椽，单檐硬山顶。

图5-13　大雄宝殿壁画

廊下每两间之间均绘有壁画，颜色素雅，笔力遒劲。

六、南神庙

南神庙位于平遥古城南2公里的干坑村，始建年代不详，但据明嘉靖四十一年（1562）《重修耶输神祠钟楼碑记》所载，当时该寺"次建两庑，东侧三大士菩萨，二八罗汉；西则子孙圣母，侍列诸神"。中国佛教在唐代末期已将十六罗汉演变为十八罗汉，而南神庙在初建时使用"十六罗汉"规制，说明该寺的初建时间最晚也应在唐代中期。但庙内现存碑刻最早可考究者为明代重修，清朝也有修复。古称耶殊夫人庙、耶输神祠，清代改称南神庙，一直沿用至今，现代又称源相寺（图5-14）。

该寺为供奉具足千光明菩萨所建，在国内专门供奉具足千光明菩萨的寺庙仅此一座。"具足千光明菩萨"真名为耶输陀罗，耶输陀罗是释迦牟尼佛出家前的夫人，释迦牟尼成佛后，耶输陀罗与姨母摩诃波阇波提夫人随佛出家成为佛教最早的比丘尼，被佛祖尊为"具足千光明菩萨"，后传说在此地显化[1]。

正殿（光明菩萨殿），面阔三间，进深四椽，前檐插廊。檐下斗拱三踩单昂，门楣悬匾"光明慈世"。梁架结构为四架梁对前单步梁用四柱。殿内主

[1] 李定武主编：《文化平遥（下）》，山西古籍出版社2007年版，第638页。

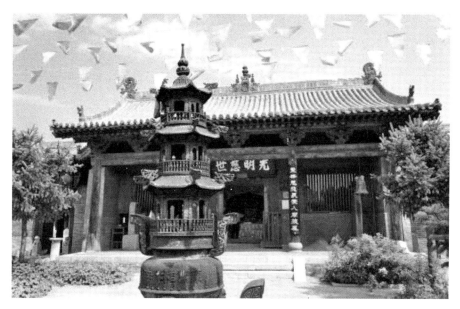

图5-14 干坑南神庙

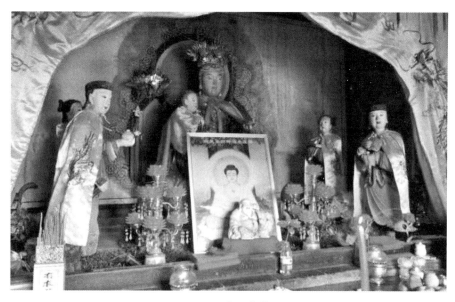

图5-15 光明菩萨殿

祀耶输陀罗,面容端庄清秀,右手抱着年幼的儿子,胁侍和供养人像侍立两旁,满堂彩塑世俗风格明显,清代中后期手法显著,未按佛教仪规布列,而是民间匠人按照想象中的宫廷场景塑造,不像佛教殿宇,反而类似送子娘娘庙

（图5-15）。技法运用程式化较重，线条不够灵动，但人物神情颇具亲和力，缩短了神与人的距离感，便于乡民寻求精神的寄托和抚慰。

正院东庑之侧，有墓冢一座和经幢一座。墓冢以砖砌基台，冢前方摆一块墓志石，刻有"具足千光明菩萨"横批，并书七言诗一首，字迹已难辨认。墓冢旁院墙上还镶嵌琉璃烧造的佛教经传故事。这是一个双龙戏凤的图案，很是特别，说明主人是一位伟大的女性。

石经幢，高约3米，由基座、幢身、顶刹组成。基座为三层，第一层平面八角形，每面浮雕卷草纹，第二层为八角形束腰须弥座，每间开壶门，内浮雕梅花、莲花等，第三层雕仰覆莲瓣。幢身刻有悉达多太子出游东西南北四门图，并有书传相配，中间饰以宝盖（图5-16）。顶刹由仰覆莲瓣、六角及圆形宝盖、宝珠组成。

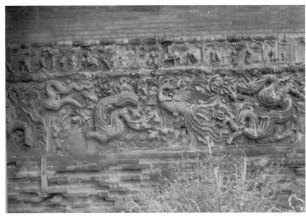

图5-16　经幢

后殿（石佛殿），砖拱窑三间加前廊，内供释迦牟尼和阿难、迦叶二尊者的石雕像，原存于寺内前院侧室，清嘉庆十九年（1814）增修石佛殿后，才移于殿内。道光九年（1829），又在石佛殿顶上增建关公阁，将关羽塑像移于阁中。遗憾的是我们去时石佛殿正在进行翻修，据现场施工人员讲要修改成客房用来招待香客，原殿内雕塑佛像移至偏殿供奉，闻之令人惋惜。

七、双林寺

双林寺位于山西平遥古城西南方6公里处的达蒲乡桥头村北，是第三

批全国重点文物保护单位,1997年被列入《世界遗产名录》中。双林寺原名"中都寺",因其地处中都故城而得名,又约于宋代年间改名为"双林寺"。据佛经记载,佛祖释迦牟尼于古代天竺拘尸那城一处四周各有两棵树的地方涅槃,此八棵树而后合为两棵,被称为"双林入灭",双林寺之名即为纪念释迦牟尼涅槃。

双林寺历史悠久,始建年代尚无定论。一说该寺建于北魏时期[1],但多数观点根据寺内北宋大中祥符四年(1011)的《大宋姑姑之碑》所记载的"重修寺于武平二年"推断,因"武平"是北齐的年号,故此寺建造要早于北齐二年(571)。据《平遥县志》可知,西汉时期设中都县,佛教自北魏时期(386—534)传入平遥,北齐年间重修中都寺,可知中都寺即双林寺应建于北魏年间至北齐武平年间,(386—571)。《大宋姑姑之碑》中记载:"中都河水润殿""古迹城边紫阁压中都之左""七层楼阁,高可望首",再对比如今的双林寺,可见原中都寺之规模更加宏大。双林寺为一座汉化佛教寺院,明清时期与儒学、道教相融合,发展到鼎盛阶段,明景泰到正德年间大规模重建大雄宝殿、佛母殿、释迦殿、天王殿、塑佛像,雕梁画栋。清道光、宣统年间再次大规模重修双林寺,光绪年间增建戏台,形成其完整格局,成为山西省内重要的佛教文化活动场所之一和周边民众的精神寄托。双林寺历经多次修葺,由寺内碑刻、琉璃题记、梁记可知,该寺现存建筑多为明清遗留。

双林寺占地面积约15 000平方米,南北约127.7米长,东西约120米宽,坐北朝南,建于3米高的台基上。双林寺遵照"伽蓝七堂"制分为东西两区,东区为藏经房、禅堂、僧舍,西区为寺院殿堂。西部区域共有10座建筑,三进院落,沿中轴线呈东西对称布局,整体上秩序井然,主次分明,排列紧凑。中轴线上由南向北依次为山门、天王殿、释迦殿、大雄宝殿、佛母殿(娘娘殿);释迦殿东西两侧为罗汉殿、武圣殿、地藏殿、土地殿、钟鼓楼;大雄宝殿东西两侧为千佛殿和菩萨殿;娘娘殿旁还有一座贞义祠,"是为纪念桥头村内的一对守贞操重情义的姑嫂而建"[2]。

双林寺的布局有两处较为独特:一是寺院四周耸立夯土围墙,形似城堡,这种建造使人联想到平遥古城的城墙,但在佛寺中十分少见;二是双林寺天王殿兼做山门,但天王殿后一般为大雄宝殿,然而该寺天王殿和大雄宝

[1] 王伯敏:《中国美术通史》,山东教育出版社1996年版,第463—465页。
[2] 张晓晶:《浅谈平遥镇国寺三佛楼壁画的艺术特色》,载《美术教育研究》2015年第24期。

殿之间还隔着释迦殿，此种布局在国内佛教寺院并不多见，但在平遥境内却有类似，如县城东19公里的北依涧村永福寺、县城东南14公里的永城村清凉寺等。

双林寺被誉为"东方彩塑艺术宝库"，规模虽小，但各殿中均存有彩塑，整个寺院共计有2 052尊精美彩塑，其中1 266尊保存完好。如此巨大数量的塑像在面积并不大的双林寺中并不显拥挤，这要归功于匠师因地制宜的布局和高超的雕塑技术，彩塑内容被分为多层塑造，用浅浮雕及壁塑等手法充分利用殿内空间，内容丰富，别出心裁。双林寺的彩塑主要运用壁塑、悬塑和圆塑三种手法，其中壁塑和悬塑结合的手法约占70%[1]。

天王殿为单檐悬山顶，前檐插廊，檐下竖匾写有"天竺胜境"的字样（图5-17）。廊中一字排开的四大金刚像，每尊高约3米。上身大面积赤裸，系披巾或腰裙，线条舒展，极富张力，疏密结合。张目竖眉的神情和挺腰敛气的姿态，展现了金刚的威风勇猛以及体内蕴藏的巨大力量。殿内中央供有天冠弥勒菩萨，佛祖护法神二十诸天中的帝释、梵天位于左右。弥勒菩萨背光复杂，采用镂空的雕法分层布局，立体感十足。该寺并非像通常明代寺院那样供奉大肚弥勒，此为沿袭早期造像。南墙东西两旁设四大天王神像，

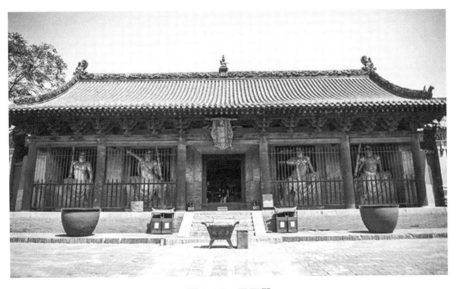

图5-17　天王殿

[1] 王永先：《双林寺》，山西人民出版社2001年版，第8页。

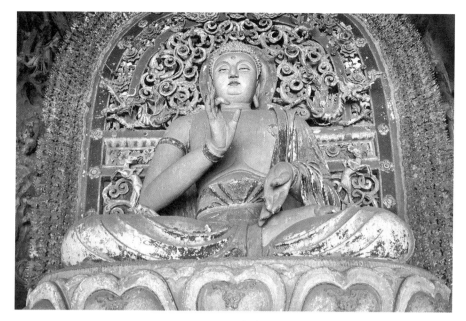

图5-18 释迦牟尼像

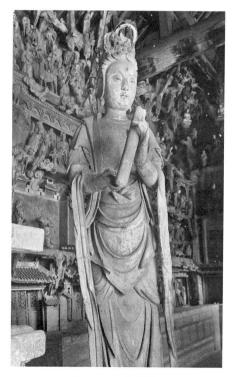

图5-19 菩萨像

比起殿外的四大金刚,气质较为内敛,张弛有度,蓄势待发。北墙有八大菩萨,背光层次较少,但图案精致细密。殿内塑像整体保存完好,但颜色褪去较多,唯有绿色和金色最明显。其中四大金刚和四大天王造像将线条运用与形体成功地结合起来,是造像中的精品。

穿过天王殿后为释迦殿,面阔五间,进深四间,明间正中悬有书写"灵鹫遗风"的匾额。殿内正中央的释迦牟尼像高5米,颜色素雅,头顶肉髻,面部祥和雍容,身着右袒式袈裟,结跏趺坐于须弥座上(图5-18)。文殊、普贤胁侍左右两侧,各高2.05米,两者头戴花冠,飘带自然下垂。文殊菩萨手持经卷(图5-19),普贤

菩萨手握莲花，姿态十分优雅，显示了明代造像趋于人性化。此殿最负盛名的是殿内东、北、西三壁约300平方米的壁塑，结合圆雕、壁塑、悬塑等手法，采用连环图的形式选作了佛传上的情节四十八铺，但现今由于部分人物、景物的缺失，已不足四十八铺。四壁彩塑底部为神台，顶部接屋顶，共分为四层，其中一至三层每层高93厘米，第四层高120厘米，每层分为数格，每格都是各自独立的佛传故事，以草木或建筑相隔，组合起来又如一幅完整的图像，布局和谐，连贯流畅。壁塑中的几百位人像身份不同，姿态各异，动物、建筑、假山、流云等事物也都塑造得精巧细致，色彩绚丽。以释迦牟尼佛像为界线，分东西两部分塑造佛传故事，东侧表现了释迦牟尼出家前在宫中为太子的生活："白象投胎""宫中学文""园林嬉戏""宫廷娱乐""学习骑射""隔城掷象""射穿金鼓""出游四门""悉达纳妃""二臣进劝""夜半逾城""林中苦修""金刀削发""菩提成佛"。西侧则表现了释迦牟尼出家后，修成正果、宣讲佛法及普度众生的事迹："初转法轮""迦叶皈依""双林入灭""金棺飞升"等[1]。而在释迦牟尼主像背后还有一塑倒座渡海观音，是观世音菩萨三十三种妙相的第十三种形象。此像采用了高浮雕的手法，观音单腿盘坐于一朵粉红色莲花瓣上，面色从容，泰然自若。背景为波涛汹涌的海浪，起伏度剧烈，与前景的观音形成了动静结合的艺术效果。

　　罗汉殿位于释迦殿东侧，由观世音菩萨做主像，南北有罗汉十八尊朝观音，其中十四尊为坐像，四尊为立像，均与真人同高。这十八尊罗汉为宋代造像，北面九尊在说法，南面九尊在论道。北面第一尊为多言罗汉，对应了南面的静罗汉；第二尊伏虎罗汉对应了降龙罗汉；第三尊哑罗汉对应南面镇定罗汉；第四尊英俊罗汉对应养生罗汉；东北角为醉罗汉和迎宾罗汉；东南角为病罗汉与矮罗汉；观音北侧为长眉罗汉、讲经罗汉和罗怙罗汉；南侧为手罗汉、胖罗汉和大头罗汉。各个塑像形神兼备，性格各异，表情富于变化，耐人寻味，衣纹概括简练，雕刻手法严谨而不死板，是我国古代泥塑的精品。

　　二进院正北的大雄宝殿于明初重建，歇山顶，面阔五间，进深三间，殿内供奉释迦牟尼三身佛及文殊、普贤菩萨坐像，三身佛前有"接引佛"即阿弥陀佛迎门伫立。几尊塑像与其他殿内风格大不相同，均由清代重绘，略显僵化逊色。

[1] 兰梅：《平遥双林寺彩塑空间布局浅析》，载《美苑》2015年第1期。

大雄宝殿东侧为千佛殿，悬山式建筑，殿内主像自在观音格外引人注目（图5-20），其额头饱满，面部圆润，柳叶眉轻轻挑起，丹凤眼微微张开，神情妩媚恬淡，带有东方女性的神韵美。她右腿弯曲踏于台上，左腿自然悬垂，重心向左侧倾斜，不对称的造型一反对称造像的庄严肃穆。此像并没有如以往观音像一样手持莲花或净瓶，而是左手撑在台面上保持重心，右手轻搭于右膝之上，整个体态轻松自在，泰然自若。可以看出，这里的自在观音像带有更多的本土特色，这种单腿垂坐的姿势更像山西人在自家窑洞中的坐姿，所以工匠们将其塑造得如此动人[1]。而自在观音像右侧的韦驮像被誉为"中国韦驮造像之最"，是整个双林寺彩塑中艺术价值最高的一尊（图5-21）。韦驮是佛教的护法神，是四大王麾下三十二神像之首。韦驮像与真人

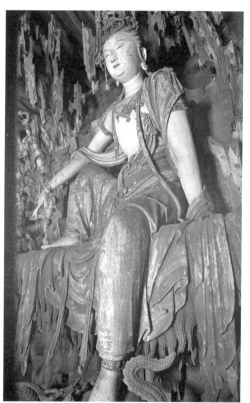

图5-20　自在观音像

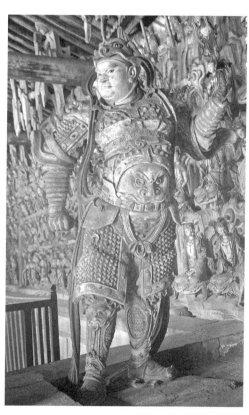

图5-21　韦驮像

[1] 孟晓军：《试论双林寺之自在观音像的美学特征》，载《山西财经大学学报》2008年第1期。

大小相仿，面部神情威严，眉头紧锁，由黑色琉璃嵌入的眼珠炯炯有神。其身着山字纹胄甲，施以深红色、群青色和石绿色。左手上扬，右手下压，上身与头部向右转，而眼神却向左看，身体呈现一种夸张的S形动势，富有张力，拉开了人体结构的空间感，并与S形的衣带相交错。正如雕塑大师罗丹所说："所谓运动，是从一个姿态到另一个姿态的转变，在移动视线的时候，这座雕像的各部分就是先后连续的时间内的姿态，所以我们的眼睛好像看见它的运动。"[1]殿内四壁还塑有约五百尊菩萨，分为六层排列，或坐或立，造型动作不一，朝向主像（图5-22），与其融为一体。此外，窗门两侧还有三十多尊供养人像，生动写实，展现了明代世俗人物的风貌（图5-23）。整个殿内彩塑形成了四个层次：第一层即主像自在观音，是殿内的视觉焦点；第二个层次是侍于左右的韦驮像和夜叉；第三个层次是四壁朝向观音的菩萨塑像；第四层则是窗沿边的供养人。这四个层次也体现了佛教森严的等级

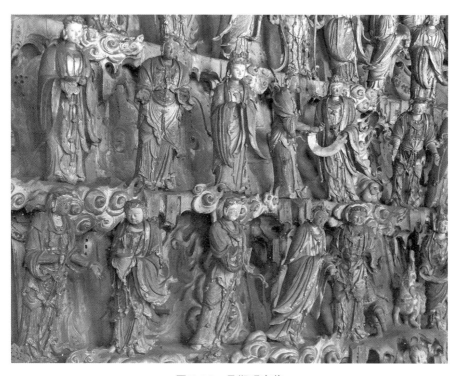

图5-22　悬塑观音像

[1]　[法]罗丹、葛赛尔：《罗丹艺术论》，天津社会科学院出版社2009年版，第15—16页。

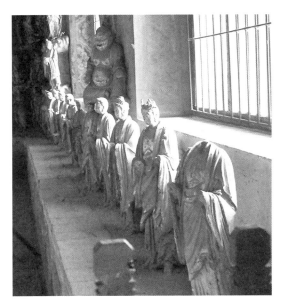

图 5-23 供养人像

秩序。

西侧菩萨殿与千佛殿相对,面阔七间,进深四椽。主像为二十六臂观世音,结跏趺坐于中央,其手臂虽多却不显复杂无序,反而在千变万化中给人以纤巧之感。观音面部丰满,雍容慈祥,姿态端庄,红色和绿色的衣饰与白皙的皮肤形成对比。此处观音两侧为帝释天和梵天,而非童子和龙女。殿内四周悬塑四百多尊菩萨,均驾在彩云之上,衣裙飘动,色彩绚丽,形成了一个理想的菩萨殿堂。

双林寺中的彩塑可谓难得的精品,为了解我国明代彩塑艺术提供了弥足珍贵的样本,也展现了山西这片土地上独特的艺术风貌。

八、白云寺

白云寺(白云禅院),古称"西域寺",位于平遥县城南19公里的梁家滩村西宝峰山南麓,相传始建于唐代,根据院内碑刻记载可知该寺重修于明嘉靖十六年(1537),而后又先后经过九次修葺增建。寺院坐北朝南,靠山而建,上载危岩,下临深谷,南北高差30米。其殿宇楼阁布局,颇具地方特色,结构奇特,造型协调,最高处的后殿为1920年重修时所建,具有中西特色,

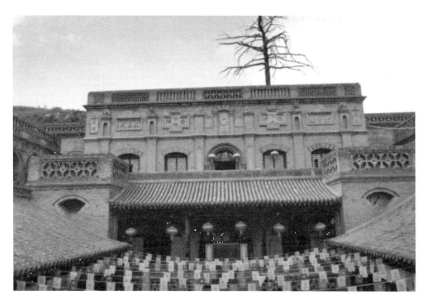

图5-24　白云寺

是研究民国晚期宗教建筑结构良好题材。回廊周旋互通，衢道可以上下，是一座古代劳动人民别出心裁的杰作。整个白云寺处于半山腰，林木环绕，布局别具一格，雕塑生动形象，栩栩如生（图5-24）。

　　寺院含有四进院落，六十间殿宇，错落有致。现存的主要建筑有山门、弥陀殿、观音阁、大雄宝殿、观音殿、地藏殿等。中轴线上，最南面是东西向的高大外墙，正中为山门，山门墙上筑有关公阁。一进院落，过山门为伽蓝殿，穿过月台是过殿，为嘉靖年间所建，面阔三间，进深四间，前后檐带走廊，殿前石柱为八角形，东西两边各建有舍房一排。二进院，地势升高，院内大殿为七洞十字窑构造，正中供奉释迦牟尼塑像，刻画逼真。殿顶建楼房三间，正中供有一尊木雕千手观音像。东西两边五间窑洞。顺大佛背后，穿小径而上到达第三进院。正面三间地窑，东西各有十字窑三间。再沿旁边砖梯拾级而上，从两窑顶可进入最高处后殿。后殿五间十字窑，屋宇高大，内置泥塑十余尊，外壁满壁装饰，十分壮观。

　　白云寺还有的建筑特色即是塔基，共有两处八座。时间原因，我们只参观了位于寺院东面的五座（图5-25）。据寺内僧人介绍，另三座在白云寺西南方向的半山腰上。我们参观的这五座塔基占地百余平方米，皆为喇嘛式实心砖塔，普通青砖堆砌而成，塔高约5米，塔身南向正面均曾有塔铭，但无一留存，故而塔主人身份与所建年代不详。

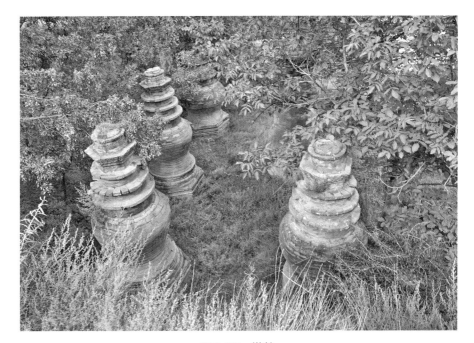

图 5-25 塔基

第六章 介休市文物古迹

介休市是我们此次行程的倒数第二站。来此之前,听到"介休"的名字,本以为是一座相对落后并且偏远的县城,殊不知这里的基础设施建设相当完善,如市区一般。由司机师傅口中得知,介休这座县级市焦化产业十分发达,大大推动了这座城市的经济发展,这里也是"中国建筑的琉璃之乡"。

介休的历史悠久,建成于公元前514年,迄今为止已有2 500多年,因春秋时期割股奉君的介子推、东汉时期博通典籍的郭林宗和北宋时期的名相文彦博三位贤士而闻名,素有"三贤故里"之称。在当时,曲沃庄伯伐翼,晋侯奔随,随在今介休城东,当时为晋大夫士会食邑。公元前636年,晋文公在外漂泊十九年后终能返国,于是下令奖赏随臣,但其中介子推"不言禄",与母亲隐居绵山。晋文公求贤心切,火烧绵山欲将介子推赶出,不料子推竟与母抱树而死。悲痛之下,晋文公下令将定阳县改名为介休县,即"介子推休于此"的意思。

介休市共有市级以上文物保护单位95处,其中国保级单位11处,有国家5A级景区绵山,有全国十大魅力名镇之一的张壁古堡,有山西三大名楼之一的袄神楼,有"琉璃艺术瑰宝"后土庙,有被誉为中国古玩第一镇的张兰镇。我们主要对袄神楼、城隍庙、后土庙、源神庙、张壁古堡等处进行了考察。

一、袄神楼

袄神楼(袄,音xiān)的名字有很多,由于介休方言中"袄"与"玄"同音,因此也称玄神楼;到了清代为了避康熙玄烨讳,又称元神楼;因"妖"字乃"袄"字之讹,遂又有妖神庙之称。此楼是国内唯一留存下来的袄教建筑,1996年被列入第四批全国重点文物保护单位,与山西万荣县的飞云楼、秋风楼,并称"三晋三大名楼"。袄神楼可谓蔚为壮观,独具匠心,与北面的正殿和献殿共同组成三结义庙。它是集合山门、乐楼、过街楼三位一体的楼阁式建筑,实用价值和观赏价值兼得,高近19米,在平面上呈现一个凸字形(图6-1)。

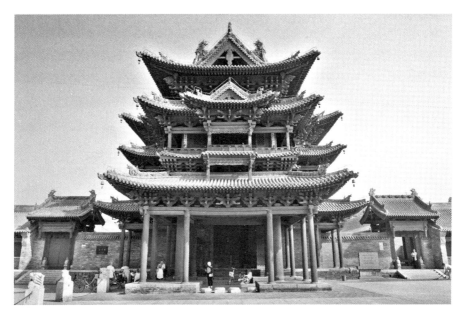

图6-1 祆神楼正面

1. 风雨祆神楼

祆神楼本应是祆教建筑,为何又被归到三结义庙?想必许多人也有这种疑惑,在此不得不提其饱经风霜的历史。

祆神楼是原祆神庙的组成部分,据康熙《重修三结义庙碑记》中记载:"介邑之东关,有三结义庙,其初并非三结义庙也,盖宋文公特为祆神建耳。"可知,祆神庙是北宋名相文彦博为纪念祆教而建,在当时并非三结义庙。文彦博为山西介休人,当地传说和明代冯梦龙增补的《平妖传》中有传说提及缔造之意。宋仁宗时期贝州王则、胡永儿领导了一场农民起义,朝廷任命文彦博赴河北镇压叛乱,但不曾想王则、胡永儿两人竟有呼风唤雨的本事,几番征战,文彦博军队陷入绝境。就在千钧一发之际,天降白猿,帮助他们脱离险境,又屡建奇功,平息了这次起义,被视为祆神现形。文彦博为了感谢白猿的襄助,衣锦还乡后为这位祆教仙人修建了祆神楼。但白猿并没继续行善,而是时常骚扰当地百姓,强取豪夺,使百姓痛苦不堪,最后被告发至观音菩萨处,观音制服了白猿,并将其首级挂到了祆神楼的斗拱上。以上为传说,在宋代文献中并未明确记载建庙的缘由,但由《介休县志》可知,文彦博能够平定王则,一方面靠军事实力,另一方面也与他的祆教信仰不无关系。

明初,明太祖曾下令整顿国家祭祀。到了明嘉靖十一年(1532),皇帝崇儒尊道,朝廷"诏天下毁淫祠",祆教被明令禁止,于是各地的祆神庙纷纷被毁。而"毁淫祠"的做法有二:一是毁掉后改建为社学,立师社教;二是毁掉后供奉乡贤名宦或如文昌、关帝等正神[1]。时任介休知县的王宗正,有勇有谋。《重修三结义庙碑》中记载,王宗正曾奋然说道:"祆神之庙,胡为乎来哉?稽其名号,固经典所未闻,核其功烈,亦祀典所不载,今日淫祠之毁,其在斯乎!其在斯乎!然除邪神,必崇正神,而后可以弹压魅魖,抑人诡渎之心,作人刚大之气,因思天地间忠廉节义耿耿不磨,熟(孰)有如桃园兄弟,千古为昭者哉?"遂命令在祆神楼后改建新的庙宇,殿内将刘备、关羽和张飞供奉为主神,并与祆神楼一起更名"三结义庙"。就这样,强化了儒家的忠孝仁义,削弱了异教色彩,祆神楼躲过了朝廷的拆毁,得以保存下来。但在原祆神庙中的壁画被破坏,对后人来说实为遗憾。

至此,祆神楼的风雨还没有停止。清顺治年间,祆神庙毁于一场大火,后对楼体进行修缮。康熙七年(1668),开始对三结义庙进行重建。乾隆五十年(1785),再建祆神楼。1973年,戏楼坍塌重修。1974年,为了乡镇企业的发展,政府欲拆掉祆神楼替换成钢丝厂,幸亏当时的山西省文物局副局长张颔老先生上书省长,祆神楼和三结义庙才能够保存至今。

2. 建筑特征

首先,映入眼帘的是南端的过街楼,即凸出的部分,充当山门。底层东西宽19米、南北纵深23米,占地441平方米,面阔进深均为三间,东、西、南三侧与街道相通。楼高18.95米,两层楼,三重檐十字歇山顶结构,黄绿色琉璃剪边,五踩重昂斗拱,下由12根通柱支撑。第二层设有平座构栏出围廊,平座斗拱为五踩重翘斗廊,斗拱上设有滴水瓦陇以作维护;平座上的廊柱立于平座斗拱正心枋和桃檐枋上,三踩单昂斗拱,象鼻昂嘴,檐下三面均有抱厦,突出楼外。

北面连接乐楼戏台,面阔五间,进深四间,卷棚歇山顶,楼高为两层,下层敞阔,中层平座与山门平座相连,座上楼板拆除时可以通行,两边凹槽搭上木板便可成为向庙内诸神献演的戏楼。乐楼两侧是悬山脊八字影壁墙,墙上镶嵌的黄绿色琉璃装饰,呈现有牡丹、流云、飞龙、骑射等图案,玲珑剔透(图6-2)。

[1] 岳涛:《解读介休祆神楼的过去》,载《文物世界》2014年第4期。

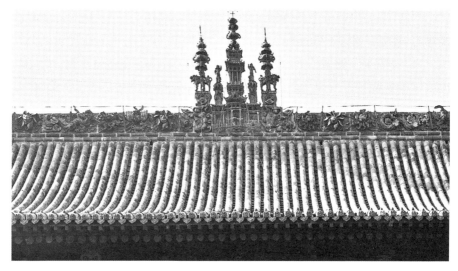

图6-2　乐楼正脊

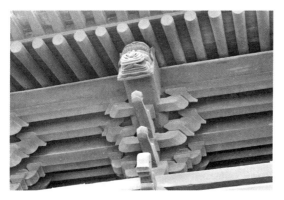

图6-3　异兽木雕

楼北侧还有正殿、献殿，也就是明嘉靖年间修建的三结义庙。整个建筑琉璃工艺精湛，木质结构精巧，檐下斗拱错综复杂，山花四面凸出，木雕造型奇特，让人不禁感叹古代匠人的智慧及技艺的高超。

此外，楼内外有众多神兽图像，许多是传统古代建筑中难得一见的图案，风格迥异，如翼兽、鹏鸟、牛神、犬首神像等图像（图6-3），经中山大学历史系教授姜伯勤考证，"牛神图像、异兽图像，其原型应来自1532年将祆神庙改为三结义庙以前"[1]，为祆教图像，主要出现在木雕之中。

祆教在中国早已销声匿迹，祆神楼作为国内仅存的祆教建筑，对研究宗教和传统建筑都颇具意义。如今的祆神楼，大部分已是明清时期所修建，只有少数还保留着北宋时期的影子。经历了多年的变迁，仍旧不能磨灭它独

[1] 姜伯勤：《山西介休祆神楼古建筑装饰的图像学考察》，载《文物》1999年第1期。

特的神秘与魅力，它的文化背景以及独特的建筑结构、建筑艺术，不断吸引后人继续去探索与研究。

二、城隍庙

城隍庙位于介休北关街道东大街，与祆神楼相距不过900米左右，占地2637平方米，坐北朝南。现存古建筑有戏台、钟鼓楼、正殿、东西配殿及东西跺殿等，而庙前山门、影壁、献亭、后寝殿等美轮美奂之作，在"文革"时期被损毁，而后又被后人翻新，现已不见当时古庙的风貌。近几年，在山门和正殿间还增添了几间宿舍，但整个建筑格局尚且完整。1982年被列为介休县第一批县级重点文物保护单位，2013年被列为第七批全国重点文物保护单位。

1. 城隍庙历史

城隍神是城隍信仰的主体，儒教《周宫》八神之一，是冥界的地方官。"城"指城墙，"隍"乃护城壕，城隍神是由儒教祭祀产生，后经道教演衍的城池守护神，镇一方之地，护国安邦，翦恶除凶。城隍庙，自古在许多城市中都有建造以供百姓祭拜，是中国分布最广泛的庙宇之一，单山西境内被列为文保单位的就有20多处。南北朝时期形成了祭祀城隍神的例规，唐宋时期信仰风气鼎盛，宋朝已发展为国家祭典。尤其明代——"以鉴察民之善恶而祸福之，俾幽明举不得幸免"，相传明太祖朱元璋出生于土地庙，因此对掌管土地神的城隍神十分敬仰，他下旨大封京城和几大城池的城隍神爵位，分为王、公、侯、伯四等，"王"的职位为正一品，岁时祭祀。

介休的这座城隍庙，创建年代无确切考证，据清雍正二年（1724）梁通洛撰写的《重修城隍庙碑记》记载，"本邑庙址创始洪武中"，应是在1368年至1398年间修建的，距今已有六百多年的历史。后于明弘治八年（1495）、嘉靖四十五年（1566）、隆庆四年（1570）和清雍正、嘉庆年间进行五次大的修复。其中嘉靖四十五年至隆庆四年的重修历经五年之久，可见对城隍庙的重视。现存的正殿为明代遗构，其他皆是清代所修建。

2. 城隍庙建筑群

城隍庙的建筑选址位于城市内部，是最理想的位置。百姓们认为城隍神可以保护城池安居乐业，惩恶除奸，又能震慑贪官污吏，城内的城隍庙可以安抚地方百姓。对于官方来说，城隍神实际上是现实政权的延续，城隍庙

建在城市内部,对中央政权加强对地方的统治有一定的积极作用[1]。

城隍庙的影壁建在一座歇山亭中,很是气派。面对山门的一面嵌着团龙云纹图案的琉璃,背面则写满了各种书体的"福"字(图6-4)。

站在山门前,可见灰色筒板瓦布顶,黄绿色琉璃瓦作方心装饰,色泽明亮,象驮宝瓶脊刹,檐下有"城隍庙"的竖匾,彩绘及门柱皆是近些年修过的,崭新焕然(图6-5)。

图6-4 城隍庙影壁

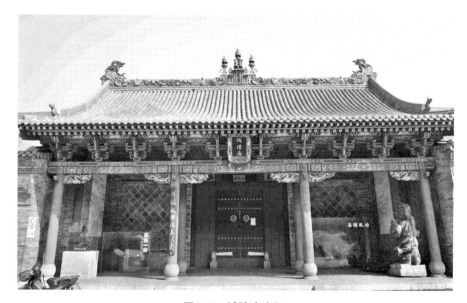

图6-5 城隍庙山门

[1] 续冠逸:《城隍庙建筑的形制与空间布局分析——以山西省境内的城隍庙为例》,太原理工大学硕士学位论文,2015年。

穿过山门，有四进院落（图6-6）。其中，戏台建在高1.35米的砖台之上，面宽五间，进深四间，单檐卷棚硬山顶，同样有琉璃作方心装饰，黄绿蓝三色琉璃脊饰，龙形螭吻，斗拱三踩单昂。前檐明次间出一间歇山顶的抱厦，檐下悬有题着"明白处"三个大字的木匾，寓意来到此处的鬼对自己生时的善恶清楚明白，城隍神亦明白，如果死后还不知自己是忠是奸，便要加以酷刑令其明白。后台明间出一间卷棚歇山顶抱厦，檐下有花卉的木雕雀替。此外，台基前的栏杆和石板装饰精美，望柱上雕有狮子、八角锤、葡萄等，石板上刻着精致的图案。

正殿面阔七间，进深六间，重檐歇山顶，黄绿双色琉璃脊饰，七檩前后廊式结构，有五踩或七踩斗拱。整个建筑高大气派，雍容壮观。

戏台两侧为仪门，仪门两侧便是钟鼓楼，建于砖窑之上。歇山顶，黄色方心琉璃点缀，绿色琉璃剪边。楼内空无一物，钟鼓已不见踪影。

东西配殿面阔十一间，进深一间，悬山顶结构，檐下无斗拱。东配殿中最珍贵的是，在正脊后立牌上发现了"大明嘉靖二十七年义棠里人乔登烧制"的题记，这也就证实了这里琉璃的烧造年代。

东西垛殿面阔三间，进深一间。与正殿位于同一方向，建造时是独立开来的，中间有一门将两者相连，增加了正殿的气势。

图6-6　城隍庙院落

城隍庙为我国古代一种重要的建筑类型,在建筑、布局、装饰等方面一脉相承,但又在统一中进行变化。介休城隍庙同样遵循这样的建筑形制,但最出彩的还是建筑装饰中的琉璃艺术,如此精美的琉璃螭吻、脊刹、狮瓶等是其他地区的城隍庙所不具有的,展现了介休的艺术精髓。

三、后土庙

从城隍庙向西1公里左右到达介休市城内庙前街,这里便可看到后土庙了。后土庙是一处庞大完整的全真派道教建筑群,占地约0.9公顷,建筑面积2 206平方米,2001年6月被列为第五批全国重点文物保护单位。后土庙包含五进院落,主体建筑三清楼,下为三清正殿,上为阁楼,背靠后土庙的戏楼作为前出的歇山顶抱厦,这种组合建筑是后土庙独有的。寺观西侧为主轴线,为影壁、天王殿、护法殿、三清楼、后土圣母殿。主轴线以东,为吕祖阁、关帝庙和土神庙。介休是"琉璃之乡",而介休后土庙更被誉为"三晋琉璃艺术博物馆",这里的琉璃艺术堪称完美,影壁、殿顶以及脊饰的琉璃造型丰富,制作精美,巧夺天工。此外,后土庙内还存有近千尊明代彩塑,具有极高的艺术研究价值,这也是我们此行的考察重点之一。

1. 历史溯源

后土庙中的主神后土圣母,全称是"承天效法厚德光大后土皇地祇",相传她是最早的地上之王,与北极大帝、长生大帝、勾陈大帝共称道教天界"四御尊神",辅佐"三清",后与主持天界的玉皇大帝相配,是主宰大地山川的女性神,掌阴阳,滋万物。"后"字初指全族尊母;而"土"在《释名·译天》中解释为"土,吐也,能吐生万物也",万物之母,即可称为"土"。"后土"本意则是大地之母,农耕生产背景下的人类对土地与女性充满崇拜的意识,他们将大地滋养万物和母亲哺育子女的生殖功能联系在一起,于是对"地母"崇拜的意识随之产生,在上古时期就出现了对土地的祭拜。而祭拜后土娘娘对于介休百姓来说更加重要,由于介休所处的地理位置,经常发生火灾、地震等自然灾害,并且长年的战乱更让人们的农耕生产受到阻碍,于是人们向后土圣母寻求庇护,因此介休的后土庙一直香火不断。

后土庙初建年代久远,具体年代不可考。明嘉靖十三年(1534)的《重修后土庙碑》中记载:"南朝宋孝武帝大明元年,梁武帝大同二年皆重修

之。"嘉靖四十年(1561)《重修太宁宫殿并创建三门记》中记载:"正德丙子……重建,增以献亭乐楼并两廊焉……然楼殿虽饰而土阶犹存,两廊虽建而神像未置,规制虽伟而三门尚未之建也……于工之未完者为之补葺焉,于门之未有者为之创建焉。"万历二十二年(1594)的《重修后土圣母祠记》中记载:"介治之西北隅,地脉与城相连……此后土圣母祠,东序玄帝,西序三官。"康熙《介休县志》记载:"元至大二年创建三清观。"由此可知,早在南北朝时期就已经出现了后土庙,后来的一次地震导致主体建筑被毁坏,于元代开始不断修建、扩建,其中三清观就是元代时期始建,而吕祖阁、土地庙、关帝庙分别于明崇祯十二年(1639)和清雍正十年(1732)、乾隆二十五年(1760)修建。1989年,介休后土庙正式对外开放。

2. 建筑艺术

后土庙作为传统的道教建筑,在布局规划时遵循了道教的传统,根据八卦方位而划分,乾南坤北,坐北朝南,结构严谨,形成了"纵向双轴、南北合围"的布局。中国传统有"长者为上、尊者居中"的等级思想,因此在建筑中也严格地体现出来。该建筑群以子午线为中轴,三清观影壁、护法殿、山门、献亭、三清楼、后土行宫大殿位于西侧纵轴线上,后土庙影壁、山门、子孙娘娘庙位于东侧纵轴线上,形成了双轴平行的布局以供道教尊神。东西两侧设配殿、钟鼓楼等建筑,是对应"日东月西、坎离对称"的原则,以追求对称均衡、平稳静穆。此外这种格局还对应了道家的木、火、金、水四正,再加上中间为土,五行俱全。道教讲究"自然之道",因此在扩建时也是以后土庙为基点,顺势于北侧增建了真武庙、三官祠、娘娘殿、吕祖阁、关帝庙、土神庙,与南侧的三清观、后土庙影壁、三座戏台横向承联,南北合围。整个建筑群层层院落依次递进,聚四方之气,迎四方之神,井然有序,便于区分诸神等级。

后土庙的建筑中琉璃制品处处可见,造型生动,色彩丰富,品种齐全,技术高超,保存完好,每一件都堪称精品,令人震撼。一般的建筑只有黄、绿、蓝三种颜色的琉璃,而后土庙中的琉璃可达到十几种颜色,有更大的表现空间,对奇珍异兽的描绘更加精细写实。

影壁之上附有"海水流云""花草树木""二龙戏珠""麒麟八宝""龙戏牡丹""仙山楼阁"的图案,气势磅礴,栩栩如生;影壁四角还雕有琴、棋、书、画造型的图案,线条优美流畅(图6-7)。

后土庙建筑大多为歇山式重檐顶,顶上镶嵌多种颜色的琉璃,脊饰、狮

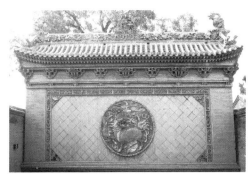

图6-7　琉璃影壁

瓶、鸱吻形态各异,纹样繁复。其中,三清楼为二层三重檐,巧妙地结合歇山、十字歇山和悬山等多种中国传统的屋顶结构,由黄、绿、蓝三色琉璃覆盖,色彩斑斓,螭吻高耸,兽头神角、莲花脊筒交相辉映,实则壮观(图6-8)。

后土大殿面阔五间、进深三间,整个屋顶全部以黄色琉璃构件装饰,绿色作为勾头瓦和滴水瓦的剪边,大片的金黄色在阳光之下熠熠生辉,宛如皇宫富丽堂皇(图6-9)。黄色是中国传统色彩"青、赤、黄、白、黑"五色之首,对应了"木、火、土、金、水"中的"土",还有"东、南、中、西、北"中的"中",是居中的正统颜色,象征大地的颜色,自古为皇家专用,在此用黄色的琉璃装饰后土大殿祭祀后土圣母,可见其地位之高。

戏台也是建筑艺术中的经典之作,顶部为二层重檐歇山式,戏台两侧的博风板镶嵌有琉璃葡萄图案,西侧为紫色,东侧为白色、绿色,色泽饱满,形象逼真。顶部的琉璃鸱吻更是超越了后土大殿的艺术水平,蛟龙腾飞,龙口大张,牙齿颗颗分明,龙鳞层层叠叠,刻画细腻,栩栩如生。此外,在护法殿、天王殿的屋顶中可见到孔雀蓝琉璃,这种琉璃烧制技术早已失传,因此后土

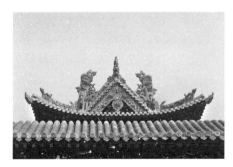 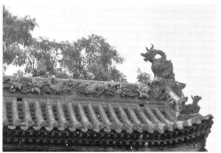

图6-8　琉璃螭吻

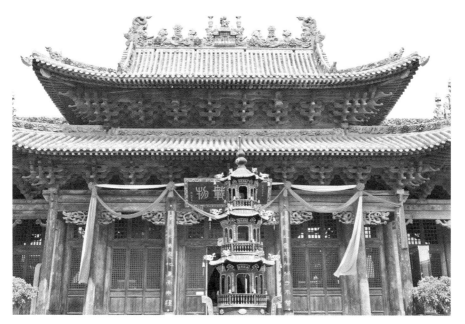

图6-9 后土大殿

庙也更显珍贵

3. 殿内彩塑

三清观的正殿、护法殿、山门、东西配殿中均存放有明代彩塑（图6-10）。

其中，正殿供奉了玉清、上清、太清三位道教诸天界中的最高者，即元始天尊、灵宝天尊、道德天尊，人物面部丰满，眉宇间散发着超然世俗之感，动作自然，衣着色彩以绿、蓝、红、黄为主，并结合浮雕的手法进行纹饰的雕刻，图案复杂，极其精细。

最为震撼的实属东西配殿珍藏的"万圣朝元"近千尊悬壁彩塑了（图6-11），这是我国迄今保存最完整的道教系列群神像。据明万历年

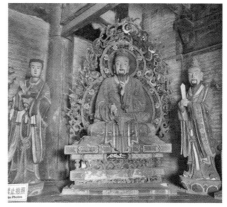

图6-10 三清殿内彩塑

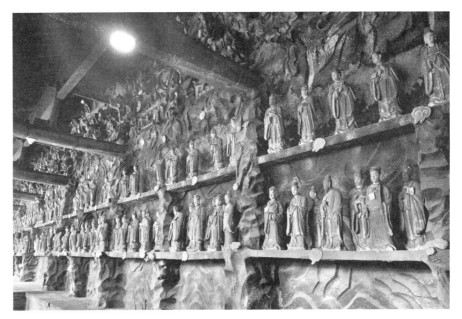

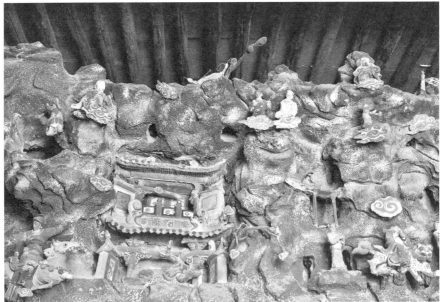

图6-11 东西配殿中的"万圣朝元"

间金妆圣像碑记载,此处的彩塑可能为明代早期的作品。东西配殿对称而建,单列面阔九间,进深一间,墙壁置满几层彩塑。塑像总共700多尊,展现了众神四御率领道教万圣去朝拜三清主神的浩荡奇观,壮气凌云,观者也仿

佛置身于这万圣朝元的景象之中。这些彩塑工艺技术极高,利用圆雕、半圆雕、浮雕等方法,刻画了如此众多的塑像,姿态各异,服饰变化多样,线条流畅,人物神志端庄,无一重复之作。此外,还有完整的水陆云天背景,沿壁而雕的仙山琼楼,并且有比例相对较小的塑像附于较高的悬壁之上,有的驾云,有的骑着坐骑,有的立于壁上,营造了一个奇妙的仙境。当日,为我们进行讲解的工作人员还讲了一个传说,每个来到这里的人,都会从这些塑像中找到与自己样貌相近的一尊。在西配殿中还保存着后土圣母及四侍女的彩塑,遗留了宋元时期的艺术韵味。

在参观东西配殿时,我们发现除悬壁上的彩塑以外,还有数百尊塑像放置在殿内的储物架上,且有一些较大的塑像和坐骑暂放在配殿之中,都出现了严重的破损现象,有些肢体断裂,露出骨架和麦草,有些甚至已是一堆泥土。就连已经展示的塑像中也有部分破损、颜色或材料脱落,且贴在墙体上的假山壁也有大片脱落现象(图6-12)。原本殿内的彩塑人物达到1 200多尊,在1993年落架后,由于环境的湿度大、污染严重,再加上彩塑本身的制作材料和工艺,潮碱酥化严重,致使千尊彩塑出现了不同程度的病害,对此国内许多专家、学者都在进行研究和提出对策。至今,东西配殿也没有开放给游客,以免过多的二氧化碳等对其产生更大的腐蚀。不过在去灵石资寿寺时,法师对我们提到关于塑像保存之事。他认为万物是"阴""阳"平衡的,不能过"阴",也不能过"阳",将这些文物保护在殿中不对人开放,属"阴"气过盛,并没有和人的"阳"气进行中和,自然就出现更大的病害了。当然,这种说法的科学依据有待考证,但听起来也有一定的道理。

后土庙是中国传统艺术中不可多得的瑰宝,既有历史价值,又具文化

图6-12 东西配殿内受损的彩塑及墙体

价值和艺术价值,也见证了当时的艺术水平之高,其中的建筑、工艺、彩塑都十分值得我们去研究、去思考。对于这样的古建筑,也需要投入更多的精力进行维护,对殿内的塑像进行科学地保护和修复,才能使其经久不衰,永放光彩。

四、源神庙

午饭过后,我们一行人驶向了位于介休市洪山镇洪山村的源神庙,该庙建在狐岐山麓之中、洪山泉源头之上。源神庙占地711平方米,向西而立,依山势前出多级台阶,步步登高。主要建筑有牌坊、龙虎殿、戏台、正殿、东西配殿等。依山傍水,暗香疏影,建筑精良,丹楹刻桷,自古有"华宫"之美名。2013年3月,被列为第七批全国重点文物保护单位。但在2016年11月12日晚,发生了一起严重的刑事案件,源神庙内国宝级文物琉璃壁心被盗,至今仍未追回,实在令人愤恨和惋惜。

1. 兴建溯源

源神庙因洪山泉源而建,洪山泉又名鸑鷟泉、源泉、胜水,由北向南注入汾河,最早的记载出自《山海经》:"狐岐之山无草木,多青碧,胜水出焉。"鸑鷟乃古代汉族民间传说中的五凤之一,在民间因"泉声如鸑鷟鸣"的说法,流传着以神鸟名之的神话想象,后来更出现了将泉水视为上天所赐从而修建庙宇、祭奉"源神"的信仰民俗[1]。洪山泉世代哺育着流域内的村民,是晋中最大的地下泉水,也是介休的水利命脉,历来为介休的农业、陶瓷业、水磨等产业提供水利资源。源神庙内的20多通碑文中,有记载宋代名相文彦博"始开三河"的珍贵史料,《重修三河水平记》云:"狐岐胜水,宋文潞公始开三河,东曰龙眼洞河,中曰天鉴明河,西曰沿山虎尾河。水池迤北,于三河分水处设三闸三区,号为水平……"此外,还记载了明代王一魁治理洪山水利及其他历史名人兴修水利、管理水利、水事纠纷等内容,为研究水利文化提供了可考的调查资料,具有文化和历史价值。

源神庙始建年代不详,传说是唐初尉迟敬德担任介休知县时为纪念大禹治水而建。事实上,根据现存的源神庙碑文可知,兴建庙宇的缘由应与

[1] 徐新建:《源神后土 溥博人文——以介休为例的黄土文明研究之一》,载《民族艺术》2015年第2期。

当地对水的崇拜有关,祈求神灵庇佑,保护一方水土兴旺。元明清均有修葺。由宋大中祥符元年(1008)撰写的《源神庙碑记》对至道三年(997)重新建造神堂之事进行的记载,可知源神庙宋前就已存在。之后于元至大二年(1309)新建庙殿三楹,并于明洪武十八年(1385)重修。据明万历十九年(1591)《新建源神庙碑记》可知,知县王一魁于万历十六年(1588)曾将源神旧庙东移迁至南阜并进行扩建,也就是如今的庙址。

2. 源神庙景观

进入源神庙前,先要经过一座石拱桥,桥两侧的桥上立着一座高大的木质彩绘牌坊,面阔一间,单檐歇山顶,地上覆盖着黄、绿双色琉璃瓦,檐下作五踩双昂斗拱。蓝底牌坊上镌刻五个镏金大字——"有本者如是",字体遒劲有力,据说是出自明代理学家王阳明之手,源自朱熹所云的"溥博周道而广阔也,渊源静深而有本也"。牌坊背面则是王一魁所写的"溥博渊泉"四个字(图6-13)。

走上台阶,来到龙虎殿门前,该殿面阔三间,进深四间,单檐硬山顶,黄绿双色琉璃剪边。山墙覆盖着狮子滚绣球、麒麟、花卉、水纹的彩色砖雕,采用高浮雕的方法,纹样层层环绕,图案复杂精致,活灵活现。过殿两侧立八字影壁,左侧影壁当中镶嵌有黄、绿、蓝色的琉璃壁心——二龙戏珠,而这就

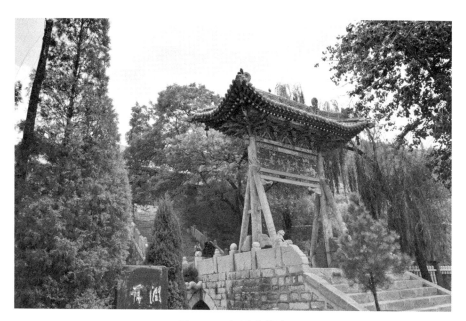

图6-13 源神庙牌坊

图6-14 "二龙戏珠"影壁

是2016年被盗走的瑰宝,现今的壁心边缘虽有些残缺,但主体完好。绿色琉璃作底,上面攀附着两条蛟龙,黄色的身躯,头部和尾部点缀着蓝色的琉璃,龙鳞层层可见,龙须与鬃毛线条流畅,中间嵌着一颗乳白色的琉璃珠。双龙一上一下,呼之欲出,栩栩如生,立体感十足,将龙腾飞时扭曲又矫健的姿态生动地表现出来(图6-14)。

龙虎殿后便是山门,此处可见"源神庙"的匾额。

穿过山门,可走进一所院子,院子正东则是源神庙的正殿,建于约1米高的台上。正殿面阔五间,进深两间,明次间中有格扇门。单檐悬山顶,前檐插廊,檐下为五踩斗拱,雀替镂雕技艺精湛,龙首形耍头十分传神。

正殿对面是戏台及两旁的钟鼓楼。戏台面阔三间,进深两间,上下两层。卷棚顶结构,绿色琉璃剪边,琉璃狮子驮宝瓶作脊刹,檐下有"鸣玉楼"的牌匾。钟、鼓楼均是六角攒尖顶结构。该建筑下设有五孔窑洞,中间一孔为通道。

此外,院内的围栏石刻也十分精巧别致,望柱上的二十只石狮子形态各异,栏板上的浮雕图案华美。正殿及东西配殿廊中都有古时留存下来的碑记(图6-15)。

图6-15 院内碑记

源神庙往来游客并不多,更多的是村中的老人和孩童,有的坐在庙前的石阶上纳凉,好不惬意。身处山间的源神庙有着它独特的韵味,雕梁画栋,飞檐流角,无不体现着古人的匠心独运、工匠们的艺术造诣以及对自然的敬畏。

五、张壁古堡

张壁古堡这"古堡"二字一出,着实勾起了我们浓厚的兴趣。下午,我们驶向了位于介休市城区东南方10公里的张壁村。壁,有军垒之意,张壁最初可能只是一座军事堡垒,后来发展成为一个村落。古堡是顺山势而建的,南高北低,三面临沟,一面平川,是古代兵家必争之地。清嘉庆二十四年(1819)的《介休县志》曾写道:"津隘崎岖,水经夸地险,为古战场。"过了介休以后就一马平川,直抵太原了,因此介休的战略地位很高,是古代战场。而张壁古堡位于介休到绵山的必经之处,战败可退至绵山,也可供给军队资源,具有"依山退避,难攻易守的"的地理优势。

整个村落东西长374米、南北长244米、周长1 100米,占地面积约10万平方米。这座几百户的村落规模并不大,却有着千年的历史。村中有一金代墓志铭,铭中写道:"大定四年,汾州府灵石县张壁村祭主张身伏为安葬祖父母。"由此可见,张壁村始建的时间要早于金代。

张壁古堡素有"地上明堡,地下暗道"的特点,可以说是一座将历史、宗教、军事、建筑、商业、人文、农耕等融为一体、多元化、多层次的综合型古村落,兼具历史价值、文化价值、文物价值等。张壁古堡曾被评为"中国历史文化名村""国家级重点文物保护单位"等。这里至今还笼罩着重重谜团等着后人去发现、去探讨,如:古堡何时兴建又是怎样发展成今天的张壁?地道究竟为何时何人所造、所造为何?可汗庙为何人所建?……诸多的未解之谜使这个古堡越发地吸引人,它是独一无二的,是值得我们去研究的。

1. 古地道

张壁古堡最为著名的无疑就是古地道了,地道长达3 000米,目前只挖掘清理出一小部分供人参观,余下还需制定更完善的保护和开发计划才能够开放。古堡分为上、中、下三层,这种立体结构已经显现出了现代立交桥的设计概念,并且设计原理暗含"六壬奇门"之术。最顶层距地面约1米,中层距地面8—10米,底层距地面17—20米,其中有一条呈S形走势,网状结构,与地上堡四通八达。堡内现发现六口水井,井壁上都有着洞口或洞门。洞口可以用绳索和水桶取水饮用,洞门可以搭木板进入另一条通路。我们在导游的带领下走进地道,没走多远就能感受到来自地下湿冷的气息。

地道的墙壁上有些许小孔，用来与外界进行空气流通。壁上每隔一段有一小坑，据说是用来放置油灯的。接下来出现了喂养牲畜的槽；继续往下走会看到洞壁下部每隔一段会有可容下两三个人的洞，这些都是地道的哨位；底层有宽2—3米、长4—5米的洞，用来存放粮食。这里的每个细节都体现了严谨的军事思维，如地道的交错布局、袭击和监视敌人的位置等。走在地道里，我的脑海中不禁想象当年的场景：金戈铁马、机关重重、敌来我守、扑朔迷离……我们身处的地方正是古代人智慧的结晶，也是曾洒下鲜血的战道。期间，我们还从其中的一个洞口走出，外界宛如世外桃源一般，面对的是绵延的山脉，脚踩的是高高的崖壁。

1994年6月，张壁村村民张隋亮在修整自家时，无意中发现了一个洞口，于是这个消息就在这片土地上蔓延开来，传说进了洞口根本找不到出来的路。介休人郑广根开始对村中洞口进行调查，并选择了比较容易攀爬的路线进行探索，经过他与当地历史学家的努力，张壁村下的古地道揭开了层层面纱。但由于地道内尚未发掘出文物，因此不能判定地道修建的具体时间，只能根据已有资料进行推断：一说建于隋唐时期，唐代曾历经过一场"刘李之战"，唐武德二年（619）刘武周占领介休，以进一步南侵，驻守时修建了地下长城，用来防御李世民的进攻；二说建于宋金时期，宋宣和七年（1125），金军南下攻宋，晋中地区皆是战场，再加上河北一代也出现了宋金时修筑的地道，因此张壁古堡也有可能为此时所修；三说建于晋商发展后，由于堡内宅院有多处连接地下的暗道，推测这些是商贾为防盗匪而建。其中第一种说法的可能性最大，但众多说法还是要等到后续挖掘出证据方可证实。

2. 古堡

地上古堡，建有戏台、寺庙、民居、商铺等人文建筑，同时还有瓮、城墙等军事建筑，村子结构完整，空间规划功能齐全，实属罕见。自古"风水理论"有"左青龙,右白虎,前朱雀,后玄武"的格局之说，即左右有山庇护，背山面水，坐北朝南，南高北低。相反，张壁古堡是东南依山，西北傍水，这样的风水一反常理，然而却巧妙地利用了地理形势，在北面建立"真武庙"和"二郎庙"抬高了北部的地势；又将北门移位，使巷不对户、街不对门；等等。古堡的宗教文化也十分多元，寺庙所涉及的神仙就包含了佛、道、儒等各方面，还有古时少数民族祭拜的可罕庙。村内有精美绝伦的孔雀蓝琉璃碑，难得一见的泥包铁像，也奇迹般地保存至今。这样一座独具特色的古堡实在

令人叹为观止。

(1) 可罕庙

可罕庙又被当地人称为"圪塔庙",建在约3.5米高的基台上。我们进入院子里,院内包含正殿、东西厢房和戏台,呈四合院的形式。来到这里会不禁有封闭的感觉。据导游介绍,我们的脚下本是一个地道口,1942年抗日战争中日本侵略者怀疑地道里面藏有八路军,于是用大量水泥浇灌,将洞口封住,并且占据南门这片古堡制高点。

接下来所见的是一座戏台,戏台的柱子中间有移动的痕迹,是为了将戏台进的大厅变阔敞而使用的手法,这种手法通常用于元代,因此被推断于元代所建。戏台为三开间,左右各立一面八字影壁,檐下柱头上设有龙首雀替和象首斗拱,并未有彩绘。戏台两侧是道光十一年(1831)所修的砖窑。现今的戏台用来演出,我们当天所看到的是颇具特色的地方小剧种——干调秧歌(图6-16)。

接下来我们走近了可罕庙,此庙是村中最早的建筑。正殿为三开间,直棱窗,隔扇门。四檩三椽,硬山造顶,正脊两侧有螭吻,檐下有彩绘(图6-17)。正殿前有一座碑,碑中云:"此村惟有可罕庙创自何代殊不可考,而中梁书延祐元年重建云。"延祐是元代的年号,也就是说它在元代之前就已存在。进

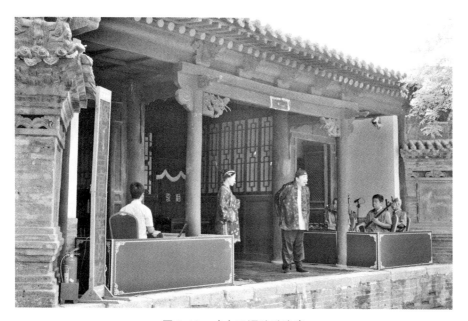

图6-16 戏台干调秧歌演出

图6-17 可罕庙殿内壁画

入大殿,正中央即为可罕王,站在左侧的黑脸大汉是尉迟恭,站在右侧的是宋金刚,几尊人像都有残损(图6-18)。

可罕在古代是突厥族部族的首领,可罕庙本应由少数民族所建而非中原人,但张壁古堡的这座可罕庙中供奉的却是一位汉人。据推测,这个人大概是刘武周,左面立着的是尉迟敬德,右面站着的是宋金刚。"门神"之一的尉迟恭为什么被供奉在可罕庙?张壁村人为何一反常理去拜一个反派败将呢?又为何一位汉人被称为"可罕"呢?经专家分析,在隋末唐初,尉迟敬德在跟随秦王李世民之前正是自立为王、割据一方的刘武周的手下,为刘武周把守介休关口。而后在一场战役中归降李世民,从此立下汗马功劳,老百姓也将他和秦琼一

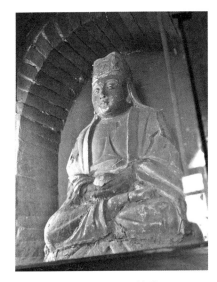

图6-18 泥包铁像

起奉为门神。刘武周当时正依附突厥的强大势力,对突厥俯首称臣,被册封为"杨可罕"。殿前《重修可罕庙碑记》碑文记载:"……可罕神,一方之保障也。可罕,夷狄之君长也,生为夷狄君,殁为夷狄神,夷狄之人宜岁时荐俎焉。以我中国人祀之,礼出不经。然有其举之莫敢废也。况神之福庇一方,护佑众生,其精英至今在,其德泽至今存,则补葺安可废而祀典安可缺耶?……"可见修建可罕庙时,是因其对当地有恩泽,但后来一代又一代的张壁人已忘却了当年的历史,并不知道自己供奉的是谁了。

(2)真武殿

真武殿坐落于古堡的北面,建在张壁古堡的中心线上。我们所看到的真武大殿,是嘉庆十三年(1808)重修后保存下来的建筑,也是张壁村的一座道教建筑(图6-19)。"真武"乃"圣真武灵应真君","位北宫而玄德,协衡天道,周行六合,威灵摄于万有"。原来的大殿牌匾上写着"威震诸天",而堡南的西方胜境殿上挂着"西方境地"的牌匾,张壁村南高北低,而这种北天南地的设定巧妙地平衡了古堡的四象。

殿前有钟楼和鼓楼,不过里面已是空无一物。正殿面宽三间,进深两架,檐下木雕精致繁复,以龙为主,设有彩绘。站在屋檐下抬头望去,可以看

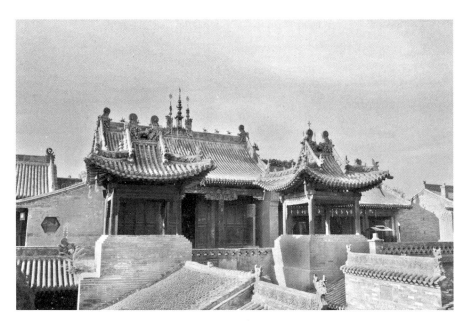

图6-19 真武殿

到梁上写着字迹,这些都是几百年前为建庙而捐钱的人的名字。殿内供奉真武大帝,两侧分别是桃花女和周公以及龟蛇二将,但都为现代人所制。墙上壁画作于嘉庆十三年(1808),距今已有二百多年,描绘了真武大帝在武当山修炼的故事。虽为民间画作,但画工已经达到了较高的水平,松、柏、柳的绘画尤其传神。

(3) 空行王祠

空王佛为最高之佛,是释迦牟尼佛的师尊。空王佛俗名田志超,唐代时期成佛于绵山云峰寺,自元明以来,在介休以及周边汾阳、平遥、孝义、灵石等地区甚至整个晋中盆地一直受推崇。而张壁古堡与绵山相距不足10公里,出现空王佛行宫也就不足为奇。

田志超乃是汉人,汉人被供奉为佛,在中国宗教史上实在是独一无二。据道宣《续高僧传·志超传》记载,志超俗姓田,原陕西冯翊人,后迁至山西榆次源涡村。27岁投并州开化寺拜师求佛,后被派到定州,不满五年就学成返回山西,创建禅林。武德元年(618),率领弟子前往长安参加开国庆典,被唐高祖待如仙人。武德五年(622),田志超来到介休绵山抱腹寺弘法,又在介绍创建光严寺,两处前后共度近千名弟子。贞观十五年(641),田志超被葬于城南土山,享年71岁。

由汾州抱腹寺、绵山回銮寺中碑文可知,宋代时田志超仍被尊为高僧。直至金元时期,空王佛信仰才初步形成。据绵山回銮寺现存金大定二十五年(1185)《重修回銮寺记碑》记载"即又化□□子之灵祠,襟带空王佛圣迹",首次出现了"空王佛"的称呼。元代元统三年(1335)《焦居士真骨碣铭并序》记载,焦居士"乃捐妻子登抱腹岩,礼空王佛,持修行之愿",说明此时绵山已开始供奉空王佛。明代是信仰空王佛的鼎盛时期,绵山云峰寺正德十二年(1517)《重造空王古佛金身石殿踊路碑》首次确认了田志超与空王古佛的关系:"空王古佛……于大唐高祖时托化人间,上祖田氏……幼名志超。"并且还记载了唐太宗派人前去绵山拜佛求雨之事,"即空王佛令……作务者,即向西三杓,信善长者请回,长安雨足"。次年,在云峰寺的《抱腹岩重建空王佛正殿碑》中,正式记载了唐太宗封佛的故事,"……云中现出金字牌,云过去空王古佛。太宗礼毕,敕赐空王佛号,包塑真容"。空王佛在介休及周边地区民间信仰深厚,被历代山西通志、汾州府志、介休及周边县志反复记入,这与山西地处黄土高原常年干旱有很大关系,且在介休地区"其间又有一些诸如王一魁、史记事等有为者主政介休,空王佛信仰可以

带来政稳民安,更被他们支持推崇"[1]。

空王佛行宫建于明代,位于张壁村北门丁字门顶上,坐北朝南,面阔三间。悬有"空行王祠"的牌匾,楹联上联为"自在观观自在本也自在",下联为"如来佛佛如来空即如来"。单檐悬山顶,黄、绿色琉璃剪边,屋顶铺设琉璃瓦,脊上有明代三彩琉璃装饰,鸱吻、神龙雕刻得栩栩如生,刀工极细,精美繁复。脊刹的狮子驮宝瓶,形象逼真,刻画细腻,足以显示介休地区琉璃艺术之精湛(图6-20)。最珍贵的是前廊下的两通明代孔雀蓝琉璃碑(图6-21),碑之通体由琉璃烧制,孔雀蓝釉底色,黑釉楷体书写,碑额为黄绿青三色二龙戏珠造型,两边雕刻了龙纹花卉图案。碑高159厘米、宽67厘米、厚18厘米。东侧碑立于万历四十一年(1613),记述了空王佛修炼成佛的艰苦历程,额题为"空王古佛"。西侧的碑记载万历三十三年(1605)空王佛祠的修建历史。孔雀蓝琉璃色釉于元代创烧,明清兴盛,但色釉的配方如今早已失传。并且琉璃碑中心为空,大大提高了烧造难度,易造成崩裂、破碎。此为我国仅有的两座孔雀蓝琉璃碑,也是稀世珍宝,将介休进一步推向琉璃艺术宝库的巅峰。

行宫大殿内的主塑像为空王佛(图6-22),身旁为文殊、普贤、侍童等弟子塑像,均保存较完好,并由后人补绘修缮。空王佛像慈眉善目,面容丰满,

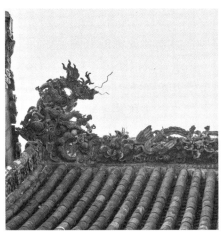
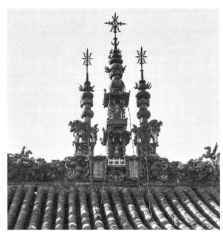

图6-20 空王佛行宫大殿脊饰

[1] 孟满喜:《介休及周边地区空王佛崇拜现象》,载《文史月刊》2018年第2期。

图6-21　空王佛行宫孔雀蓝琉璃碑

图6-22　空王佛行宫主佛像

佛体贴金,结跏趺坐于须弥座上,双手呈禅定印。身后背光高达3米,以红、黄、绿色为主,雕有龙凤呈祥的图案,华丽精致,色彩鲜艳。除此之外,殿内还存有其他明代彩塑,颜色均有脱落,但仍气神兼备。大殿东、西、北三壁上绘有田志超成佛的壁画,大面积的山水背景以淡墨勾勒,施以淡彩,给人素雅恬静、超脱世外之感。

3. 古民居建筑

张壁村南高北低,站在南堡门,整个村落的样貌可尽收眼底,并且西高东低,大户宅院主要分布在西侧。贯穿全村、通南北堡门的是一条300米长、500米宽的红砂石主街道,称为"龙脊街",也叫"红顺街"。东连三条小巷,由南至北分别是靳家巷、小东巷、大东巷;西接四条小巷,由南至北依次是胡家园、王家巷、贾家巷、西场巷。支巷中又连接出次支巷,主次分明。村中仍有过去的店铺保留至今,街道中有古树小

广场、水体等公共空间。现有院子130多处,其中保存较为完整的传统建筑有30多处。

(1)建筑形制

张壁的民居呈现出北方的合院形式,三合院和四合院居多。结构上与晋中地区的民居普遍一致,主要是窑洞与木构架建筑的结合。大多数的正房为砖石锢窑,前设檐廊;厢房、倒座多为木构架房屋。

这次我们主要参观了大户张礼维家,张礼维曾是村中首富,乾隆年间曾是布政司,类似如今的副省长。张礼维家大致建于嘉庆年间,是一座跨越胡家园和贾家巷的完整院落,巷北有四个宅院和两个场院,巷南一处马院和一处书院,共八个院落,由东至西分别是长工院、外宅、内宅、场院。长工院长45米、宽15米,门对贾家巷,一道过门将此院一分为二,内为供长工住宿的三合窄院,外为场院,并在西侧墙设门面向外宅院。外宅院长39.6米、宽12米,南北两进院,外院有东西厢房、倒座,正门为双坡硬山顶,三开间,门额有"福寿康"三个字的牌匾。内宅院是深33米、宽15米的一进四合院,由正房、厢房、内窄院和疑似闺房的小院组成。正房是一座三孔砖窑,据悉砖窑之上曾经有着三开间的砖木楼层,如今已毁。西侧的两处场院,南面的深25米、宽12米,设有墙垣式券门供主宅车马出入;北面的深23米、宽15米,极有可能是用来种植和饲养牲畜的。整个张壁村的居住建筑形制体制表现出组群布局以场院为主、多跨院而少进院、防御性极强、单体建筑配置中窑洞为主、窄院突出等特点[1]。

(2)建筑装饰

张壁的建筑虽不如晋中大院那般豪华气派,但走过之后仍然可以感受到雕刻的精美、内容的多样以及人们对美好生活的希冀。

砖雕在影壁、槏头中随处可见。较有代表性的影壁是张礼维家的"福"字影壁,硕大的"福"字第一眼看上去像"活"字,左边的偏旁活像一条龙,右上笔画形似鹤首,右下楷书"田"字,寓意生活健康,鹤首有年,田生禄财。村中的槏头多以浮雕形式出现,内容涉及人物、故事、动物、花卉等等,雕刻繁复精致,寓意丰富。

石雕主要应用于柱础石。柱础多为鼓式、覆盆式、铺地莲花式等单层式

[1] 王岳颐:《山西介休张壁传统村落研究(下)——典型建筑与装饰艺术》,载《华中建筑》2017年第6期。

柱础,但其中也不乏造型复杂的双层式,这要根据所在宅院人家的经济状况和社会地位而定(图6-23)。

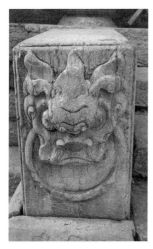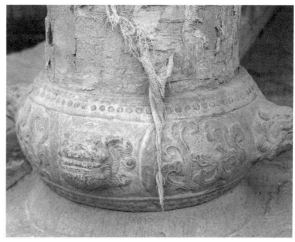

图6-23　门枕石及柱础

窗棂、雀替及花板的木雕也可谓精美细腻。居民建筑中的窗棂包含多种样式,如方格纹、亚字纹、雷电纹、一码三箭样式棂花等。雀替和花板雕刻了花卉、鸟雀、海浪、福寿等,多采用浮雕的形式(图6-24)。

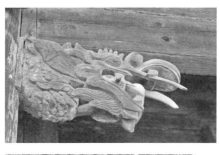
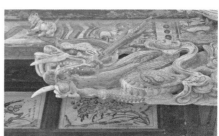

图6-24　雀替

张壁古堡游览结束后,出了堡门正巧当地的"资深导游"郑广根在一张桌子旁为游客讲述张壁村。郑老先生已是77岁,头发花白,文化素养深厚,他是土生土长的张壁人,退休后就专心对张壁古堡进行研究,并撰写了《郑说张壁》,曾被央视的《探索发现》节目邀请进行张壁古堡一期节目的录制。在我们看来他是研究张壁古堡的专家,但老人并不承认,自称只是一位张壁古堡的爱好者。

我们一行人围坐在老人身边,他向我们耐心地讲述张壁的故事(图6-25)。在他儿时,古地道还没有被开发,同龄的许多孩子都去古地道探险,不想越爬越深,迷失方向,村人们提着油灯千辛万苦才将孩子们找回来,从此这地道也被村里人视为"鬼门关"。而令我们惊讶的是,在古地道开发之前,郑广根这代人的儿女们对古地道的存在并不知晓,因为村里人不想提起此事,想到自己家的宅院底下是空空的地道,"基础不牢,地动山摇",实在令人厌恶。郑老先生还讲到了"文革""破四旧"的时期,古堡中很多建筑文物被毁,但唯独空行王祠的两块琉璃碑丝毫无损,这是因为在1960年县里已经为这两块碑立了"重点文物保护"的牌子,红卫兵见是县

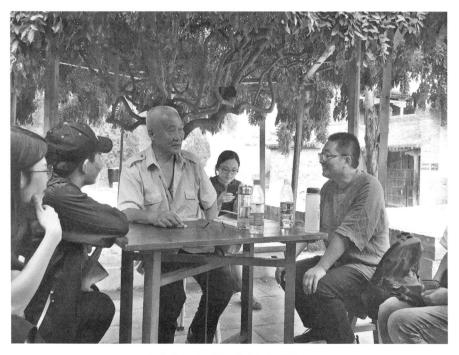

图6-25 郑广根老人与我们交谈

城立下的牌子,不敢轻易毁坏,于是这两块稀世珍宝就逃过一劫,得以流传至今。

老人说,古堡有如此多的文化可以传承到今天,它融合了阴阳五行、风水等,既是军事防御古堡亦是民居。他愈发想要探究古堡的设计师是谁,并不需要把古堡的每个建筑的建造年代寻个明白,但是希望知道是哪些祖先参与了其中,可成为我们后人纪念的英雄。但是至今人们依然没有找到准确的答案,或许这个答案永远淹没在历史的长河里,让后人怀着疑问和敬畏的心去探索这片古堡。

除袄神楼、城隍庙、后土庙、源神庙、张壁古堡以外,我们还临时决定去参观龙泉观和关帝庙,但前者已被用作展览场地,后者现是一家单位。不过有趣的是,在关帝庙中发现屋顶的脊上连续雕着一排小人骑马的动态造型,将奔跑时马蹄的状态生动地表现出来,具有连续性,像极了今天的动画制作过程。

这次考察中,体会到了古代建筑设计的具体与统一,庙宇的建造都是以一条中轴线为基准,将主要建筑设在中轴线上,再在周围扩建院落,既分清了主次关系,又符合中国传统礼制与文化观念。因此,这些庙宇看似都不相同,但其实在布局上是有固定规律的,这一点也使我对之前读过的书籍《万物》中"模件化"中国艺术的概念有了更深入的理解。

此次介休之行,观得庙宇、见得彩塑、游得古堡,一路下来感受颇深,既被介休的琉璃艺术深深震撼,也对介休古时的匠人肃然起敬。这片土地上承载了太多中华优秀的传统建筑、艺术以及文化,在多方面都具有极高的价值,为后人提供了研究的素材资料。同时,希望能够加强对介休的文化遗产的保护,使此地的文物、历史、文化可以经久不衰,永放光彩,让我们的后人依旧能感受到介休的风貌。

第七章

灵石县文物古迹

灵石是我们考察的最后一站,因为一些文物在维修或者隶属管理问题,使得我们主要考察了资寿寺与王家大院及其余几处文物。本章主要介绍资寿寺,因其余几处虽然文物价值较高,但与本次考察的目的关系不是很大,我们不再一一评述。

一、资寿寺与资寿寺里的僧人

到了灵石,我们重点考察了资寿寺。资寿寺位于灵石县城东10公里处的苏溪村,在延邦法师接管该寺后,这里成了少林寺的下院。资寿寺始建于唐代,宋、元、明、清曾多次重修建筑及内部壁画,可以说是一座千年古刹了。"资寿"之名,源于"祝帝道以遐昌,资群生于寿域"。资寿寺现有钟鼓楼、大雄雷音宝殿、四大天王殿、三大士殿等十余座古建筑[1](图7-1、图7-2)。

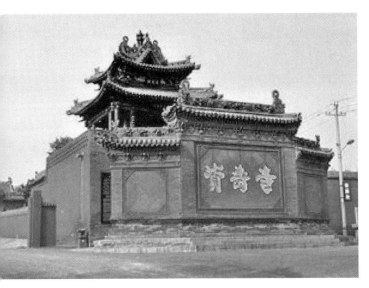

图7-1 资寿寺一角

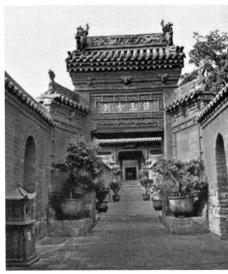

图7-2 资寿寺入口

[1] 宋建国:《钟灵毓秀资寿寺》,载《山西日报》2003年4月18日。

到了资寿寺后,我们在僧人的引导下进入寺院。资寿寺非常古朴,但与一般寺院不同的是,庙里音响播放的音乐并不是"南无阿弥陀佛"或是一些经文,而是刘珂矣的《半壶纱》。方丈室还有客人,我们就先随僧人去吃午饭。来到伙房,桌上摆了几盘素菜与刚蒸好的馒头。我们刚要坐下,延邦法师就走了进来与我们交谈。饭后延邦法师向我们展示了他前不久花40元人民币在乡下收购来的魏晋时期的石造像,虽然风化严重且断为两截,但是从上面残存的图像上我们还是能看出魏晋造像的古朴与风骨,这价钱花得真是太值了。下午在方丈室喝茶时,又让我们对延邦法师有了新的认识。释延邦是少林第34代弟子,师父是少林寺方丈释永信,号称中国第一"潮僧"。年仅28岁的延邦法师就成为资寿寺的住持,领22名90后的僧人们入驻资寿寺,给这座千年古刹注入了无限生机。在交谈中他向我们讲述了自己对资寿寺未来发展的规划,可见他是新一代的"思考型僧人",在科学、哲学、美学、心理学等领域都有涉猎。他说所谓思想,就是用逻辑模型整顿经验事实。问题比答案更重要。提出问题的人就是设置认知框架的人。无知不是生存的障碍,傲慢才是……他还向我们讲述了他培养"非遗"传人的模式,从年轻的僧人抓起,传承山西泥塑技艺。我觉得这是我国非物质文化传承体系中较为独特的一种形式。

二、资寿寺内的十八罗汉造像

我们用了一下午的时间对寺院进行细致考察。资寿寺曾引起全国佛教界与文物界的高度重视是因为1999年该寺被盗的十八尊罗汉头像自海外复归金身引起轰动[1],继之在2001年又被国务院正式公布为全国重点文物保护单位。所以我们首先对资寿寺的罗汉造像进行了考察。

资寿寺虽建于唐代,但从十八罗汉像造型特征可以断定为明代所塑,继承了宋、辽、金、元彩塑的优良传统,具有高度写实的风格。在寺庙造像中,罗汉往往在大雄宝殿内,作为陪衬人物环护在佛的两旁,但该寺的十八罗汉却列于观音、文殊、普贤三位大士的两侧,除两名童子之外均为坐像,高在1.1米到1.3米之间,与真人接近,造型准确,比例恰当,动作无一重复。从造

[1] 柴泽俊:《失而复得的瑰宝——灵石资寿寺十八罗汉头像回归纪实》,载《文物世界》1999年第4期。

型上看多来源于现实生活,风格写实,其形体相貌不但符合一般人的体态,而且具有晋中人那种强壮的特征,眉宇间流露出晋中人的精明与睿智。作者充分运用写实、概括、夸张、提炼的艺术手法,准确地塑造出罗汉的各种形态,惟妙惟肖。他们有的合十沉思,有的跏趺静坐,有的怒不可遏,有的谈笑风生……十八罗汉总体上头部圆润饱满,体型丰硕,肤色白皙,且多为光头;服饰整齐,线条流畅,衣领襟袖处有沥粉贴金的花纹。作者对衣褶变化的节奏与韵律拿捏得恰到好处,衣纹的深浅是根据内在的身体结构和肢体动作而变化的,由此能够体会到人体肌骨的形状,因而有的柔美流畅,有的刚劲有力。衣纹的繁简变化,也有意衬托面部表情和手势,特别是胸前宽而平的外衣领和白色的内衣领,对突出的头部有重要的作用,使观者不由得把视线转移到头部(图7-3)。

众像之中,以掏耳罗汉与童子的组合最为精彩。掏耳罗汉端坐于台上,左手搭在童子的右肩上,右臂抬起接近水平,右手小指伸出至右耳寸许,其余四指弯曲,身体略向前倾,头部向左前方微侧,整个掏耳朵的动作极其自然合理,让人看了忍不住要模仿。童子则左手提壶,右臂屈起,似乎是要伸手取杯给罗汉倒水,但又不敢乱动,生怕扎伤他。两人之间配合得非常默契,关系十分微妙。

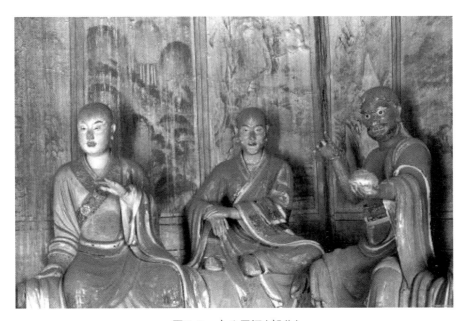

图7-3 十八罗汉(部分)

总而言之,明朝处于佛教塑像发展的衰落期,整体造像水平不似前朝辉煌鼎盛,资寿寺的十八罗汉像可以说是整个明代少数的精品之一,它们虽在大的动势上不及平遥双林寺佛像恢弘,色彩也不及其艳丽,然而在面部表情的细腻和精准的传神上更胜一筹。它们是前人留给我们的财富,这些艺术品深受中华文化的熏陶和感染,多面地体现了东方文化的民族特色和生活情调,是佛教中国化历程的最好形象写照,是明清时期佛教艺术的范例[1]。

三、资寿寺内的壁画艺术

除塑像外,资寿寺在大雄宝殿、阿弥陀殿和药师殿共保存有160多平方米的壁画,虽经历代补画或重绘,但仍保留了其基本的历史样貌,反映了山西中南部地区一定历史时期的宗教信仰和艺术活动的情形。由资寿寺后院碑亭的《建水陆殿碑记》可知,此殿壁画当始画于明成化十八年(1482)。清康熙十五年(1676),资寿寺对正殿的佛像施以金装,将两壁的壁画进行了重绘。其后的道光年间,又对"丹青日就剥落"的壁画进行了修补。这两次重修对壁画所做的工作可能主要是翻新或补绘,并未对壁画做大的改动。

从壁画的风格来看,大雄宝殿西壁的三身主像面相圆满方阔,造型饱满浑厚,与稷山青龙寺后殿东壁的说法图三身像较为相似,与广胜寺流落海外的几铺壁画比较起来也有一定的类似。同时,将这两铺壁画与资寿寺弥陀殿所绘水陆画比较,其风格明显不同于后者那种娟秀之风,大雄宝殿壁画应早于弥陀殿壁画。如弥陀殿壁画完成于明成化十八年(1482)的话,则此殿壁画应为成化三年(1467)重修之时或之前所绘。弥陀殿因殿内供奉阿弥陀佛而得名,其东西两壁所画内容,实际是水陆法会图(东壁已经损毁)。

据资寿寺后院碑亭的《建水陆殿碑记》可知,水陆殿的建立是在成化十六年(1480),之所以要建水陆殿,是因为"顾本村每祈祷禳灾,旷野张挂水陆,几被风雨所阻而不得终其事",因此才"营造水陆殿三间"。该碑还记载:落成于成化十六年,但殿内未及壁画,而空庵命回造化矣……明年而浑金佛像,再逾年而壁画水陆。由此可知此殿壁画当始画于成化十八年,虽后代几次重修时可能又有补绘加彩,按万历四十年(1612)九月《重修资寿寺碑记》载"重采山门,修水陆宫""复颜圣像",可知晚明对此殿有过修

[1] 张赛勇:《资寿寺十八罗汉塑像探究》,载《经营管理者》2011年第7期。

补。但从文献的记载和壁画墨色清楚、颜色淡雅等情况来看,现存的西壁基本保存了原初的状貌,后来的修补对壁画影响甚微。药师殿建于成化十五年(1479),据《创建西殿碑》记载"创修西殿三间,内塑妆药师圣像,一堂完美",药师殿壁画最早也应该绘于此时。药师殿壁画在后代也经历了屡次的重绘,其中较大的一次发生在康熙三十六年(1679)。《红金七佛圣像碑》载"红金七佛圣像,壁画、门面一概而新",说明这次壁画被全部重新画过。此后道光二十二年(1842)可能也有重绘。从壁画现存的情况来看,具有明显的清代民间绘画的痕迹。可以判断,虽然药师殿壁画始绘于成化十五年,但应该只有初绘的题材和大致构图保留下来,壁画大部分其实应该是康熙三十六年时所绘。

柴泽俊在《山西寺观壁画》中认为,资寿寺大雄宝殿东壁主尊为药师如来像,西壁主尊为释迦牟尼像,他并以此二像为主尊的图像对画面中出现的形象进行了认定和分析。西壁所绘人物众多,形象也比较复杂。总体来看,这铺壁画的主尊手捧法轮,巨大的头光和身光环绕;左右侧的人物多为星神。手捧金轮和星神环绕是炽盛光佛的典型特征,可以推知此画应该是元明时期寺院壁画中颇为流行的《炽盛光佛佛会图》。一般来说,炽盛光佛像会配以五星或九耀等星神,如五代杨元真在圣兴寺天王院塑"炽盛光佛九耀",宋高益等人在大相国寺画"炽盛光九耀"等。此画的基本结构,中间主尊为炽盛光佛,左右搭配二菩萨,形成所谓"三尊"的基本样式。在纳尔逊艺术博物馆所藏壁画中,胁侍菩萨为日光遍照和月光遍照;在宾大博物馆藏壁画中,右侧菩萨像头顶出现了化佛,可能为观音菩萨和文殊菩萨,也有学者认为左侧为普贤菩萨、右侧为文殊菩萨。资寿寺此铺壁画中主尊右侧菩萨手持宝卷,而对应的左侧菩萨则手持如意,应是文殊和普贤菩萨胁侍的标准样式,因此可以肯定佛右侧为文殊、左侧为普贤。从文殊菩萨头右侧及文殊和佛像之间所画的两身形象来看,画在三尊背后及菩萨头侧的应是所谓的"四余"。四余一般指罗睺、计都、紫悉和月李,其在中国绘画史上呈现的图像特征并不固定。一般来说,罗睺、计都多作武将愤怒像,而紫悉多为文官形象。按《梵天火罗九耀》所说"罗睺带珠宝,并日月,计都着锦绣衣",而历代遗存的罗睺、计都图像并不符合这个特征。美国波士顿美术博物馆藏元代绢画《炽盛光佛诸神行道图》中的罗睺、计都作手持笏板的文臣形象;永乐宫三清殿壁画中罗睺、计都形象则作武将愤怒像,与美国纳尔逊艺术博物馆藏广胜下寺壁画中的罗睺、计都形象比较类似。资寿寺这铺壁

画中的四余像与后两者比较接近。此壁最南端的愤怒像应为罗睺,后面依次应为计都、紫炁和月孛。罗睺、计都形象作青面红发,罗睺双臂,执钩杖,计都四臂,一手持剑。该像戴人面冠,与宁夏贺兰宏佛塔出土西夏《炽盛光佛与十一耀星宿图》中月孛类似,其身份还需研究。这二像皆作半身像隐于云间,生动恐怖,符合元明时期的一般做法和文献的记载。此壁南端第二层的两身像,女像手执笔和纸、着青衣,完全符合《七耀攘灾决》中关于水星记载的"水,其神女人,着青衣,猴冠,手执文卷",当为水星无疑。男像与水星对比鲜明,其面黑,戴牛冠,手执法器不明(可能为锡杖),对比《七耀攘灾决》中记载的"土,其神似婆罗门,色黑,头戴牛冠,一手挂杖,一手指前",可以确定此像是土星。五星是炽盛光佛佛会图中必绘的形象,此壁北端应该绘有另外三星,惜不能见。水、土二星之下,绘有执兵器和执琵琶的二位武将形象。五星中的金星一般也持琵琶,但历来为女像,此执琵琶的武将不会是金星,而是佛教四大天王中的东方持国天。此像旁边一像持兵器,可能是南方增长天。联系东壁来看,在东壁相应的位置,画有持经幢和操蛇的两位武士形象,此二像明显和西壁这二像具有对应关系。一般来说,持经幢者为多闻天,操蛇者为广目天,那东壁所绘应是多闻天和广目天,西壁所绘为持国天和增长天。西壁南端最下方绘有着红擎的男子形象和着绿衣的类似关羽的形象。二像身后各有一人随侍,其前画一人供奉香炉。柴泽俊先生认为红衣男子为太宗奉佛,其后为玄奘捧经。联系东壁来看,在广目天之下画有达摩祖师像(旁边一像身份亦不明),可以知道东西两壁都在相应位置画了佛教历史人物。这组人物中类似关羽的画像比较引人注目,此画像完全符合民间关于关羽形象的传说,绘画手法精细,人物生动传神,颇有气势。(图7-4、图7-5、图7-6)

该寺在泰定三年(1326)重修时,就建有关将军殿,直到日军侵华时才被完全破坏。这说明在离关羽故里不远的灵石这一带,从元代起就有长盛不衰的关公信仰。此像为关羽可能性还是非常大的。关羽的形象为什么、又以怎样的身份进入《炽盛光佛佛会图》的结构之中,还是很值得思考的。《元史》载:"世祖尊崇佛教,用汉关壮缪为监坛。"关羽进入作为密教的炽盛光佛信仰体中,应该是和元代统治者有关。关羽成为伽蓝神并广为流传,主要还是在明清两代。"神不拘一,而以关帝作伽蓝者大概十八九。夫道释各崇其教,今护法则争尚关帝,何也。"可见其以护法神的身份在佛教中受到尊崇的情形。值得怀疑的是,关羽是具有"三界伏魔大帝神威远镇

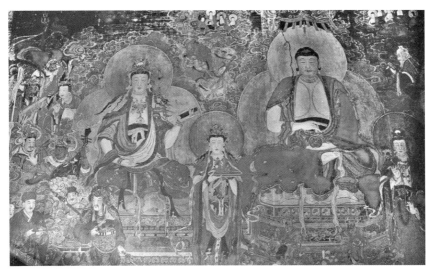

图7-4 大雄宝殿壁画

图7-5 大雄宝殿壁画细节

图7-6 大雄宝殿壁画细节

天尊关圣帝君"（明万历朝封号）名号的尊神，怎么会和礼佛的帝王等世俗人物绘在一处呢？笔者推测，民间为适应关羽崇拜需要而在补绘壁画时改变原有人物身份而将关羽画入也未可知。

药师殿壁画由于清代补绘较多，现存东西两壁满绘祥云，其间上端各画五菩萨半身像，形成十善菩萨的格局；壁面中下部各画四位形象奇特的武将。这八位武将不但体型健硕，形象奇特，面目狰狞，而且冠饰、服装以及画法也十分特别。考虑到此殿为药师殿，这些武将形象为药师佛所属十二神将的可能非常大，但从我们掌握的一些类似图像来看，一般都完整地绘制十二位武将，而这里只有八位。这八像所持兵器与《药师佛琉璃光七佛本愿功德经》的记载有类似的地方，笔者倾向认为这八像所绘可能还是十二神将中的八位，至于另外四位也可能原画在北壁，殿中设坛供奉药师七佛这一做法在几乎建于同时期的水陆殿还被保留下来，但只是在历代重修重塑的过程中，七佛占据了北壁也有可能。

资寿寺水陆殿所存壁画主要在北壁和西壁，东壁已毁。北壁所绘为八大明王，与一般明清水陆殿基本相同。西壁所画分为三层，最上层为五佛，当与东壁相对为十方佛。五佛左右各画一组着道服的神仙；中间一层主要为天地水陆诸神和星神；下层则为地神和道俗。这铺壁画留有清晰的榜题，可以辨识其主要神祇身份。按《天地冥阳水陆仪文》所载神祇，主要有正位神祇、天仙、下界神祇、冥府神祇、往古人伦、诸灵、孤魂等七类。此殿正位神祇在壁画中出现的只有十方佛，其他诸佛应该是以塑像的形式出现在北壁；菩萨、明王等也没有出现在壁画中，应是作为佛像的胁侍塑或画在北壁。这铺壁画基本符合明清时期在北方地区流行的水陆画仪轨，如资寿寺水陆殿东壁能保存下来，东西两壁所画神祇应与繁峙公主寺水陆壁画基本相当。在遵守水陆画仪轨的同时，资寿寺水陆殿壁画又有自己的特色。一些属于佛教、道教正位的神祇相对少见，而地位不高的下界神祇较多，这应该是与当地的水陆信仰[1]。（图7-7，图7-8）

我们寻着千年的印记，怀揣一份探秘与瞻仰的心情来到资寿寺。沿着记忆的脉络，用脚步丈量每一寸土地，试图找到岁月留存的烙印，将心情刻画成那抹最艳丽的朱砂，并以全部的爱，点燃一盏灯，守候着历史的遗迹，感受着灵魂的悸动。目及之处皆须臾岁月，任时光川流不息。

[1] 邵军：《灵石资寿寺壁画的初步研究》，载《山西档案》2014年第1期。

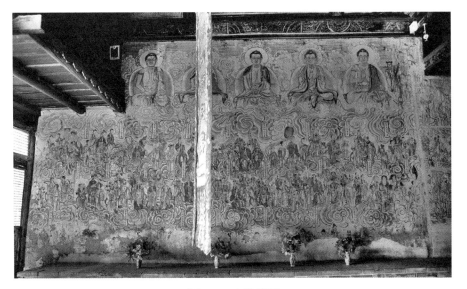

图 7-7 水陆壁画

图 7-8 水陆壁画细节

参考文献

[1] 李裕群.北朝晚期石窟寺研究[M].北京:文物出版社,2003.

[2] 崔文魁.天龙山佛教雕塑艺术[J].佛学研究,1998.

[3] 中国唯一的道教石窟——太原龙山石窟百年沧桑[EB/OL].(2017-07-05).http://www.sohu.com/a/154752753_340293.

[4] 闫锦峰.榆次后沟古村院落空间形态意象[J].艺海,2014(11).

[5] 侯淑君.浅谈榆次城隍庙壁饰与建筑的关系[J].文物世界,2013(3).

[6] 侯淑君.榆次城隍庙的壁饰艺术[J].文物世界,2012(1).

[7] 白佩芳.榆次老城中的历史建筑研究[J].山西建筑,2008(23).

[8] 曹建业.山西古城的保护与再利用研究[D].沈阳建筑大学,2011.

[9] 王纲.关于山西常家北祠堂装饰艺术风格的探讨[J].艺术科技,2015(2).

[10] 张鹏宇,秦振吉.榆次常家之书院藏帖简论[J].海南师范大学学报,2012(9).

[11] 李佳."有机更新"理论与山西祁县古城建筑遗产保护更新研究[J].华东师范大学,2016.

[12] 梁爽.历史文化名城格局与保护研究:以祁县古城为例[J].太原理工大学,2013.

[13] 胡仙荣.历史文化名街祁县晋商老街[J].山西财税,2012(4).

[14] 程俊虎.丽江对祁县古城保护开发的启示[J].科技情报开发与经济,2011(13).

[15] 郭晋修,管粤秀,等.太谷县志[M].台北:成文出版社,1976.

［16］《山西年鉴》编辑部.山西年鉴［M］.太原：山西人民出版社,1986.
［17］太谷县志编纂委员会.太谷县志［M］.太原：山西人民出版社,1993.
［18］贺大龙.山西芮城广仁王庙唐代木构大殿［J］.文物,2014(8).
［19］张蓉.太谷县方言地名的语言文化信息解读［J］.作文教学研究,2005(3).
［20］赵呈.山西最早的苹果园［J］.山西林业,1995(4).
［21］国家统计局人口和社会科技统计司.中国乡、镇、街道人口资料·山西省乡、镇、街道人口（续18）［M］.北京：中国统计出版社,2002.
［22］岳涛.解读介休祆神楼的过去［J］.文物世界,2014(4).
［23］常亚平,马吉宽,柴玉梅.介休祆神楼［J］.古建园林技术,1994(2).
［24］姜伯勤.山西介休祆神楼古建筑装饰的图像学考察［J］.文物,1999(1).
［25］师又源.介休城隍庙［J］.文物世界,2013(5).
［26］续冠逸.城隍庙建筑的形制与空间布局分析：以山西省境内的城隍庙为例［D］.太原理工大学,2015.
［27］樊淑敏.审美视阈中的土地崇拜文化研究［D］.上海师范大学,2009.
［28］温春爱.介休后土庙建筑艺术赏析［J］.文物世界,2006(6).
［29］李燕飞.山西介休后土庙彩塑的保护研究［D］.兰州大学,2007.
［30］陈文龙.试论山西介休后土庙道教建筑群之管理［J］.世界宗教文化,2010(4).
［31］王东芳."崇圣尊神"和"近民就俗"的完美结合：浅析介休后土庙琉璃色彩艺术［J］.艺海,2016(5).
［32］徐新建.源神后土　溥博人文：以介休为例的黄土文明研究之一［J］.民族艺术,2015(2).
［33］山西·介休·张壁古堡高级专题论证会［J］.小城镇建设,2001(5).
［34］白玛若拙佛教文化传播工作室.大正藏No.2686安养抄卷第一·问·观弥陀人观何相耶（六）［EB/OL］.http：//read.Goodweb.cn/esutra/read_sutra.aspid＝3123 & word.
［35］孟满喜.介休及周边地区空王佛崇拜现象［J］.文史月刊,2018(2).
［36］王岳颐.山西介休张壁传统村落研究（下）：典型建筑与装饰艺术［J］.华中建筑,2017(6).
［37］杜鹏,曹晓昱.解读古堡张壁：中国传统建筑考察山西行［J］.徐州工程学院学报,2005(4).

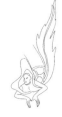

[38] 郭华.关于资寿寺金代壁画的考证[J].名作欣赏,2011(27).

[39] 张赛勇.资寿寺十八罗汉塑像探究[J].经营管理者,2010(7).

[40] 雨晴天.灵石资寿寺[J].五台山研究,2013(2).

[41] 柴泽俊.失而复得的瑰宝:灵石资寿寺十八罗汉头像回归纪实[J].文物世界,1999(4).

[42] 张晓晶.浅谈平遥镇国寺三佛楼壁画的艺术特色[J].美术教育研究,2015(24).

[43] 梁家桦.镇国寺文化遗产价值刍议[J].沧桑,2013(1).

[44] 宋以政.国家历史文化名城·平遥[M].山西省平遥县史志办公室,1987.

[45] 吴苑.江山览胜:中华名胜文化大观[M].郑州:中原农民出版社,2015.

[46] 李定武.文化平遥(下册)[M].太原:山西人民出版社,2007.

[47] 王伯敏.中国美术通史[M].济南:山东教育出版社,1996.

[48] 温金玉.东方彩塑艺术宝库:山西平遥双林寺彩塑艺术赏析[J].中国宗教,2003(10).

[49] 王永先.双林寺[M].太原:山西人民出版社,2001.

[50] 兰梅.平遥双林寺彩塑空间布局浅析[J].美苑,2015(1).

[51] 孟晓军.试论双林寺之自在观音像的美学特征[J].山西财经大学学报,2008(1).

[52] 罗丹,葛赛尔.罗丹艺术论[M].天津:天津社会科学院出版社,2009.

后 记

宗教美术史研究的方法之一为田野考察,这也是任何一个从事该领域研究的学者最初都必须经历的学术训练。在我们的研究生教学中,宗教美术考察也是最受重视的学术训练方法之一,大多数学生在本硕阶段都有着这种学术考察的经历。

2017年的夏季,我带领在读的6名硕士研究生于奇赫、张晓敏、郝奇奇、赵云鹤、穆青、陈金杜,开展了对晋中地区佛教美术的学术考察。这既是上海大学上海美术学院"上美行走计划"资助考察项目,同时也是我每年对西部进行的学术考察系列之一。

在考察的路线设计阶段,我将晋中地区所有全国重点文物保护单位尽数列出,在考察线路上也尽量做到不走回头路,少走冤枉路。但是因为考察时间有限,要做到深度考察,就必须缩小考察范围。因此,我们考察的范围集中在太原市和晋中市的榆次老城、太古、祁县、平遥、介休、灵石。

8月4日在太原集合,5日开始由太原一路南下,历时9天。共考察寺庙及祠堂47座,古城、古村、大院7处,石窟群1处,非历史文化遗产纪念馆1处。能在这么短的时间内考察到内容如此多的古建筑历史文物遗迹,除了我们的规划路线科学合理,同时也可以看出我们考察的辛苦。

在考察前的准备阶段,6名研究生既参与了最初的路线规划,也参与了考察内容的资料收集与整理。在考察途中,大家和睦相处,互相帮助。一路上虽然历经辛苦,但欢声笑语不断,增进了彼此间的交流与感情。专业考察过程中,从图片拍摄、信息收集到文稿整理,大家既在学术上得到了训练,也了解了文物考察的重要性。于奇赫与赵云鹤两位研究生对书稿进行了最后阶段的统筹与整理,赵云鹤还在插图方面做了大量的工作,这也是他们在专

业上成长的见证。

在考察结束之后的座谈会上,大家都表示经过这次的学术考察,自己在对专业的认识上进步了很多,对学术的认知也提高了很多。研究生阶段的实地学术考察,将会影响他们的一生!

感谢在此过程中给予我们帮助的上海大学党委副书记段勇教授以及山西省文物局等单位,使得我们的考察得以顺利进行!

<p style="text-align:right">苏金成
2019年正月初九于上海莳村讲堂</p>